中国画名家画法解读

山水小品画法

袁泽兵 编绘

天津出版传媒集团

天津杨柳青画社

图书在版编目（CIP）数据

山水小品画法 ／ 袁泽兵编绘. —— 天津 ：天津杨柳
青画社，2020.1（2024.3重印）
（中国画名家画法解读）
ISBN 978-7-5547-0908-5

Ⅰ．①山… Ⅱ．①袁… Ⅲ．①山水画－国画技法
Ⅳ．①J212.26

中国版本图书馆CIP数据核字(2019)第249016号

出 版 者：天津杨柳青画社
地　　　址：天津市河西区佟楼三合里 111 号
邮政编码：300074
SHANSHUI XIAOPIN HUAFA
出 版 人：刘岳
编辑部电话：(022) 28379182
市场营销部电话：(022) 28376828　28374517
　　　　　　　　　　 28376998　28376928
传　　　真：(022) 28379185
邮购部电话：(022) 28350624
制　　　版：杭州美虹电脑设计有限公司
印　　　刷：天津新华印务有限公司
开　　　本：1/8　787mm×1092mm
印　　　张：6
版　　　次：2020 年 1 月第 1 版
印　　　次：2024 年 3 月第 5 次印刷
书　　　号：ISBN 978-7-5547-0908-5
定　　　价：42.00 元

袁泽兵

1968 年 生于四川成都，四川省美术家协会会员，四川省诗书画院特聘画家，成都工笔画会理事，成都诗婢家画院画家，四川巴蜀书画院画家。

1992 年获首届加拿大"枫叶奖"国际水墨大奖赛优秀奖；1992 年参加四川美术馆五人画展；1997 年赴台湾举办"袁泽兵山水艺术展"；2004 年参与邓小平故居纪念园壁画项目设计制作，作品入编《中国国画百人佳作集》《四川省诗书画院十周年纪念》《跨世纪著名中国画家作品集》。出版《九寨天堂作品集》《山水画法》《青山意不尽——袁泽兵山水画集》《设色湖光山色》等个人画集及专著。

山水画小品是中国山水画的重要组成部分。历代画家留下了非常丰富的作品，相对于鸿篇巨制的山水画而言，小景山水画一般构图简洁，意境淡远。在题材选择上更喜爱选取山水一角，比较轻松自由。它像小诗，舒畅、优美、轻松。学习山水画，多画小景山水，可以使作者的画面控制能力得到很好的锻炼。因为画幅小，如不成功，心理上的挫败感也没有那么强烈。平时应该多多练习。一幅作品，不管它是小景还是巨制，它都是一个整体。具体到画法，会涉及诸多方面：构图、笔墨、色彩、黑白关系、虚实关系，或者具体到如何运笔、用水。这些在一幅作品里面，都不是孤立存在的，它们互相依托，又相互干扰。一幅好的作品的成功，关键就在于你如何使各种绘画元素和谐相处，并成为第一需要。

一、构图

所谓构图，就是在一个平面上摆放作者想要表现的绘画元素。具体到山水画，就是岩石、树木、山、建筑、流水等绘画元素的摆放位置。

在绘制一幅山水画前，我们可以先画线稿，其目的在于把心中所想落于纸上，便于修改，尽量避免在正式作品里出现错误。

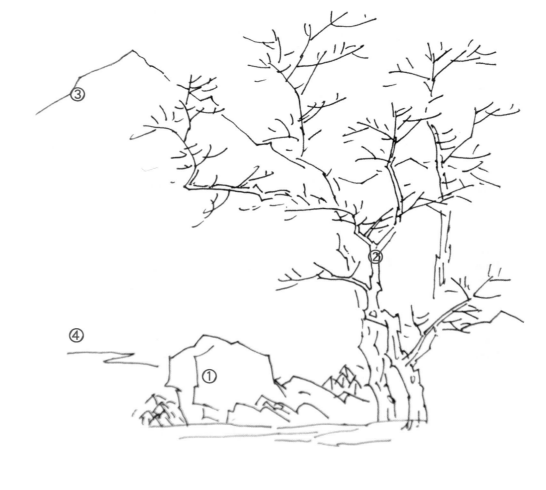

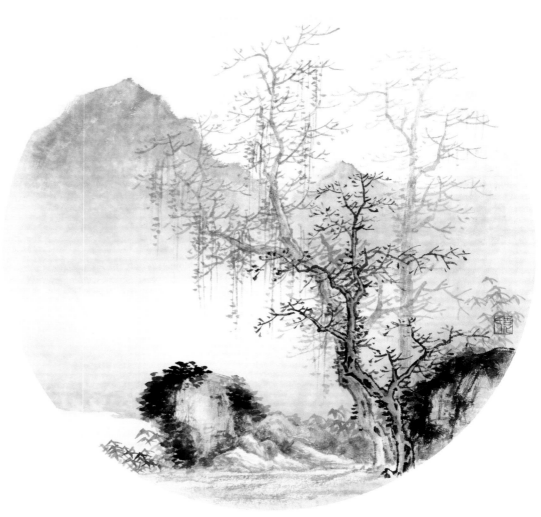

山水小品之一：这是一幅平稳的十字形构图作品，前面的地面和向上的树木形成了一个稳定的十字。从①到④在画面中起到起承转合的作用。

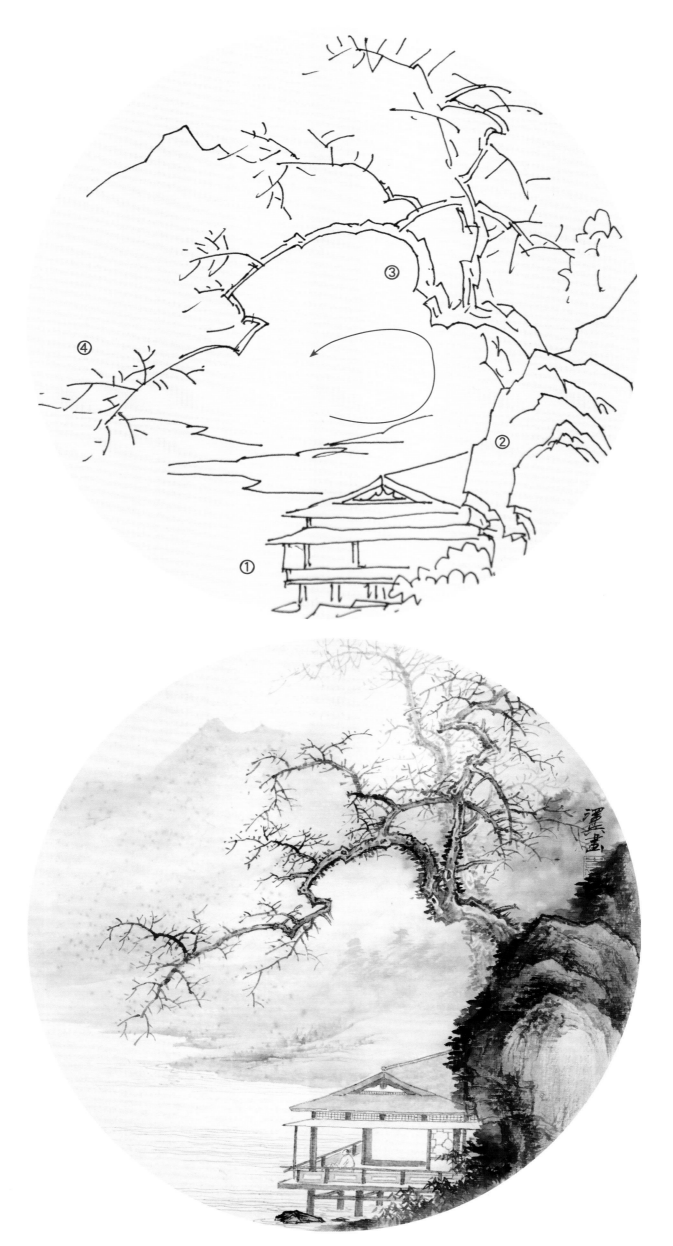

　　山水小品之二：此图为反C形构图。主要物体位于右边，给人不稳定的感觉。树木的枝条走向强调了画面的动感，枝条的左端和下方房屋互相呼应，使画面稳定。

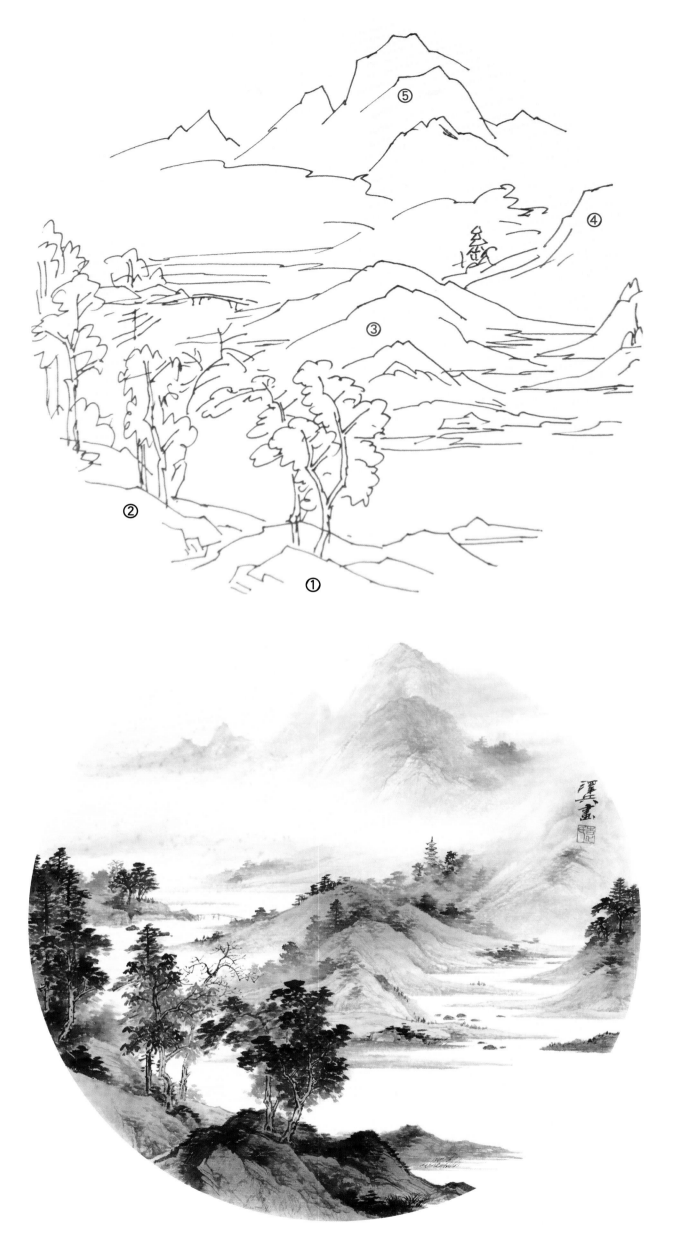

山水小品之三：这是平远的构图。从下方坡石和树木开始，一层一层往远处推。表现湖岸风物的辽远、宽阔，所标数字就是这幅画的走势。

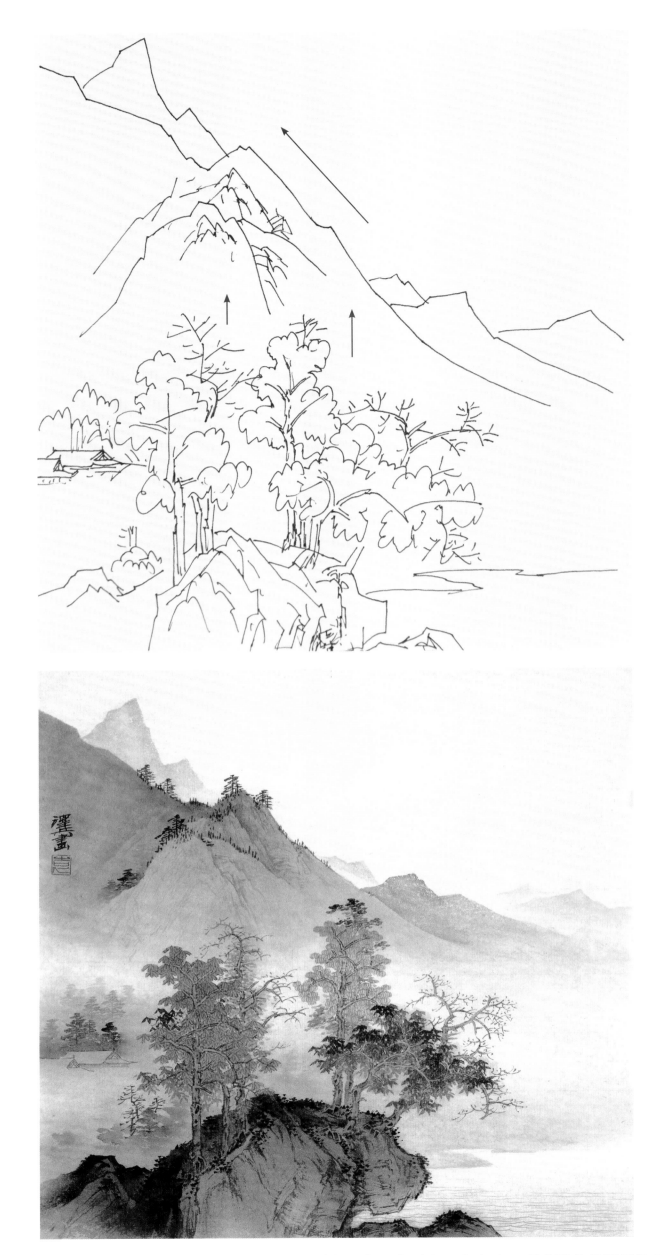

　　山水小品之四：对角斜线构图。几乎所有物体都位于画面左下方。左下密，右上疏，形成了非常明显的疏密对比。而树木和山的斜线，形成向上的走势。

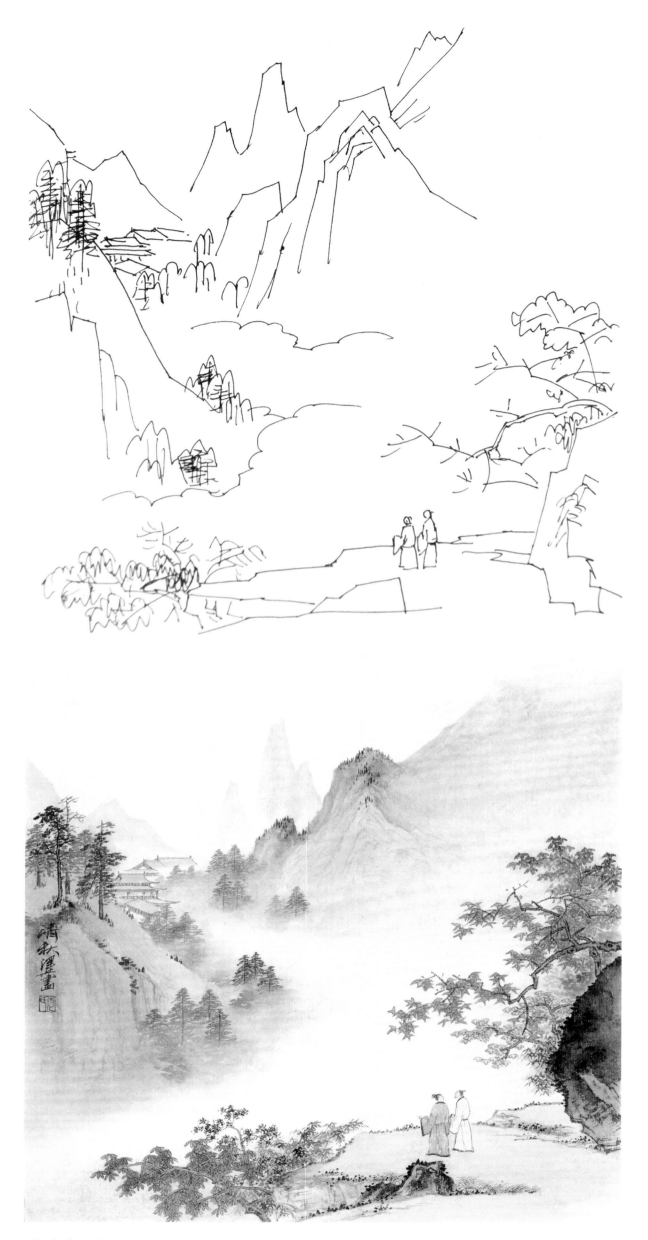

山水小品之五：非常典型的V形构图。V形，是峡谷的典型特征，也是深远构图法常用的样式。

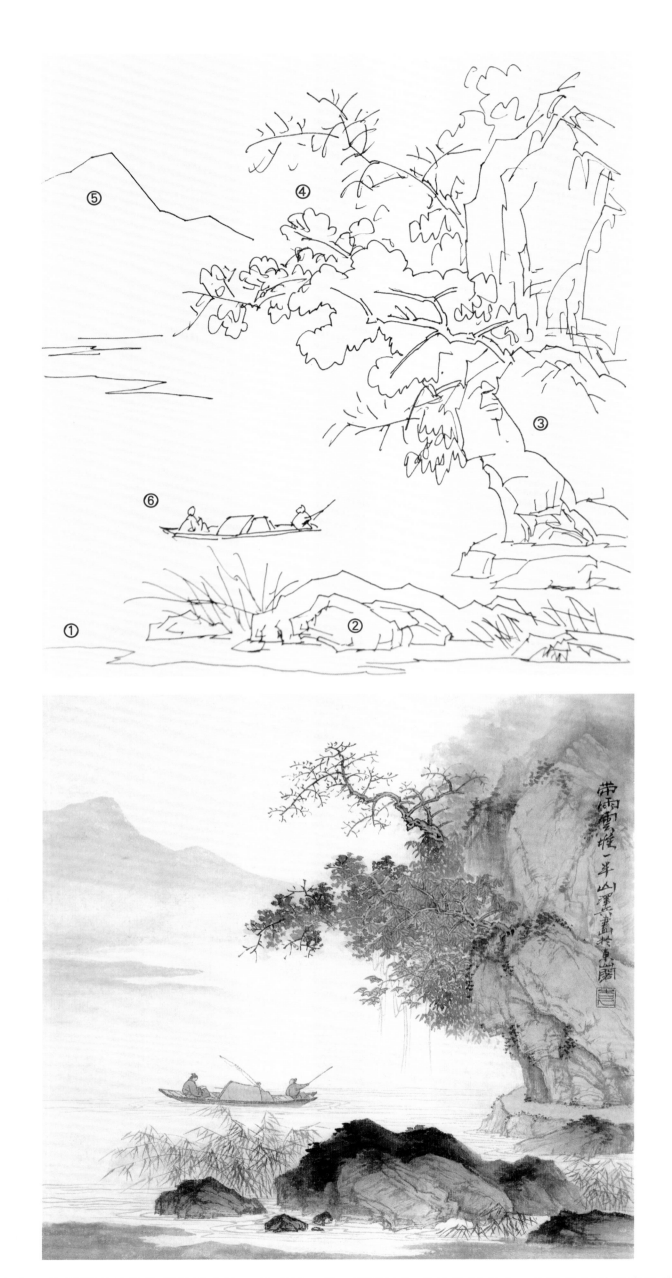

　　山水小品之六：几乎所有的物体都偏于右边，是"马一角、夏半边"式的构图方式。此种构图易得奇险的效果。画中小船起到了稳定画面的作用。

二、树的画法

　　学习画树，是山水画的第一步。学习者可以先从枯树开始练习。所谓枯，是指冬天落叶的树木，可以完全看清树的姿态。画时先从树干入手，注意线条的转折，表现树的姿态。树枝形态多种多样，有向上如鹿角者，有向下如蟹爪者，有向两旁平长者。

　　古人云"山水不问树"的意思就是，山水乃大物，我们画它是缩小了百倍的。所以，一般来说是不对树木进行品种区分的。不过有一些树会被单独拿来表现，比如松、柏、椿、槐、梧桐、竹等。有的是因为形或叶独特，有的是因为在中国文化里有独特的象征意义。

1.松的画法

　　松树，其造型蜿蜒苍劲，姿态高古。不管土地是否贫瘠，哪怕在岩石缝里都可以生长。因而被赋予了很多象征意义，被视为君子高洁品格的象征。

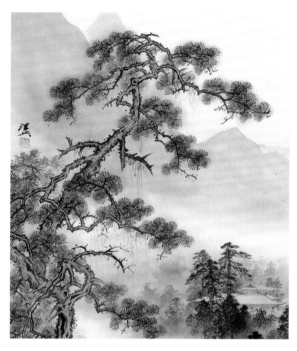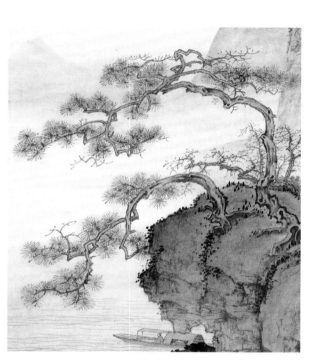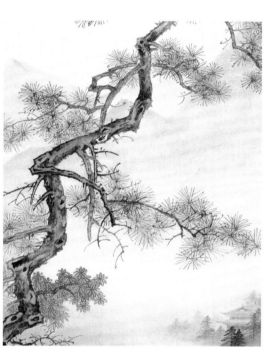

高大的古松，用笔、姿态宜厚重、有变化。　　　　江边岩石所生松树，注意姿态的变化。　　　　树干蜿蜒变化，姿态高古。

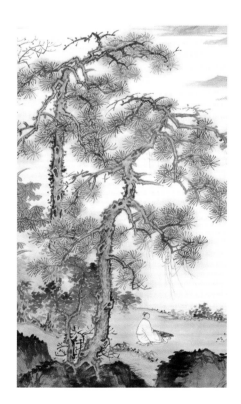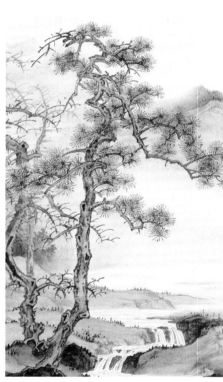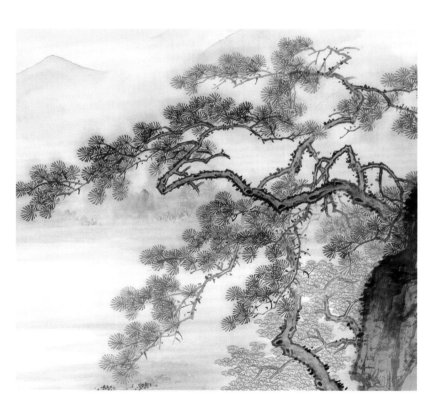

注意其挺拔的姿态。　　　　水岸平阔，松树姿态比较高大、挺直，注意树干的变化。　　　　留意树干、枝条的交错变化。

2.夹叶画法

夹叶，是一种具有装饰性的画法，因为是双钩画法，可以和画面中用墨点出的黑色树叶形成黑白对比关系。运用得当可以使画面丰富，起到调节黑白节奏的作用。

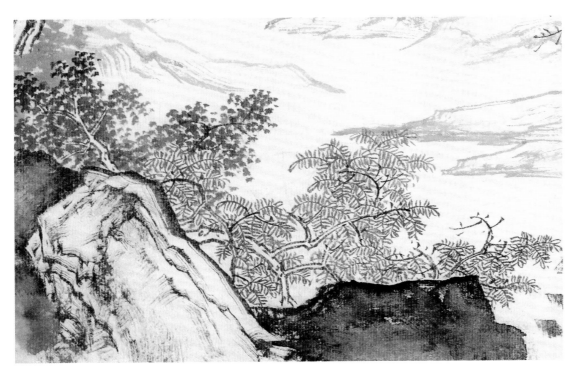

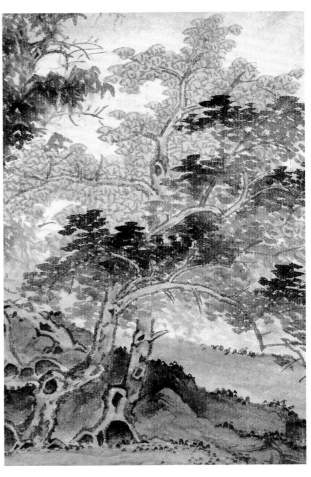

双钩夹叶，注意疏密变化。

夹叶和黑色墨点的相互对比。

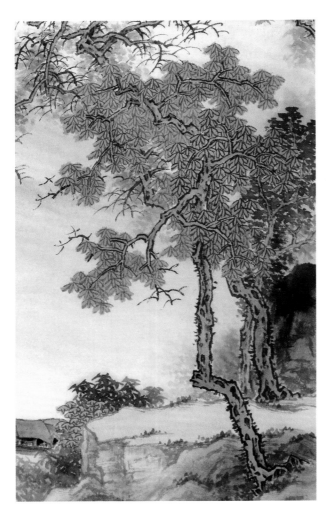

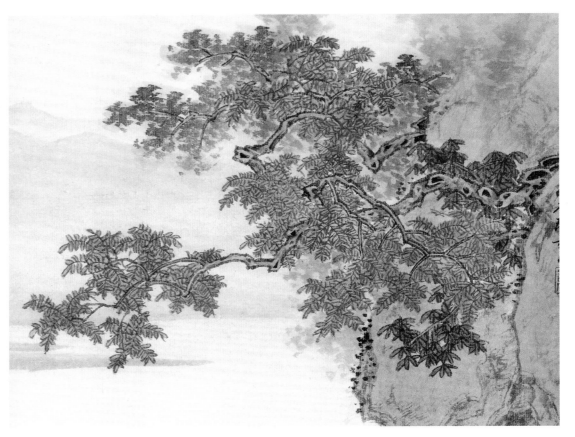

介字形夹叶，着色用汁绿，需厚重些。

岩石旁横生树木，姿态多变，用色要浅淡。

3.杂树画法

在山水画里不被区分品种的所有树木，统称为杂树。画法繁多而自由。通常分为双钩、单线。树叶可用不同形状的墨点点出。

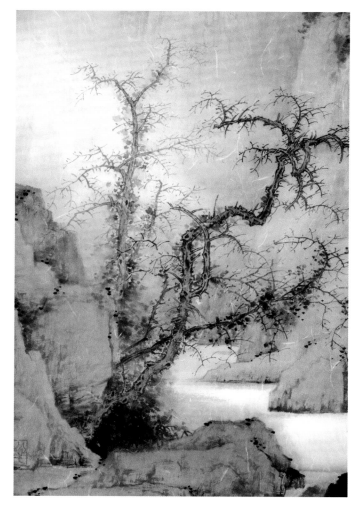

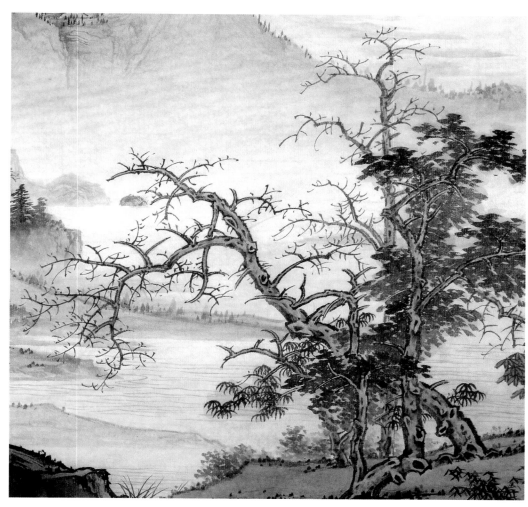

古雅的造型是这幅树的重点，同时以水墨表现树木的空气感。

用各种点法以及线条勾勒、表现。

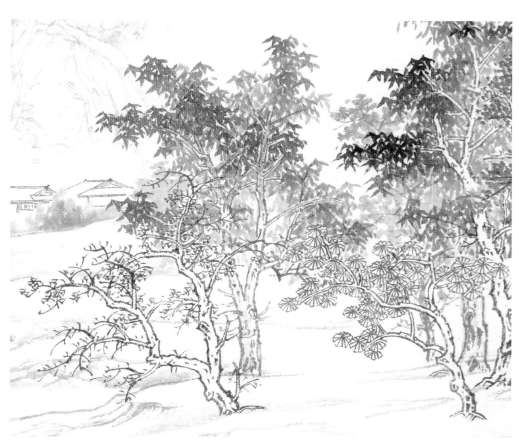

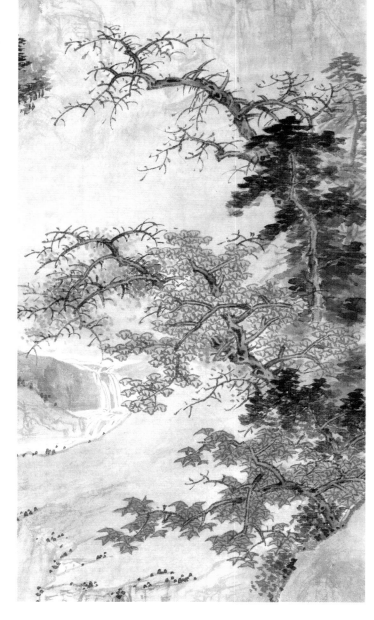

用夹叶和点法表现不同的树木，注意墨色变化。

通过不同的树叶造型、色彩和墨色的区别，来表现树丛的丰富。

4.写生树法

自然界中树木千姿百态、变化万千。在对景写生时，抓大形、提炼，是画者必做的功课。

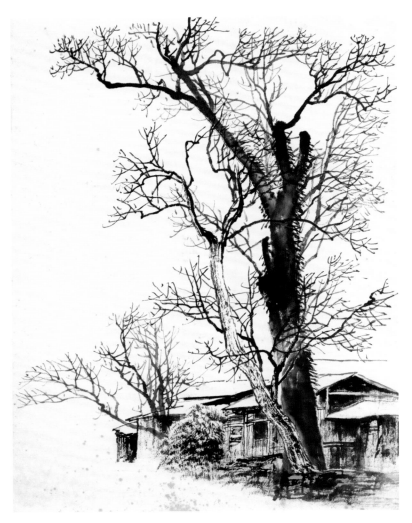

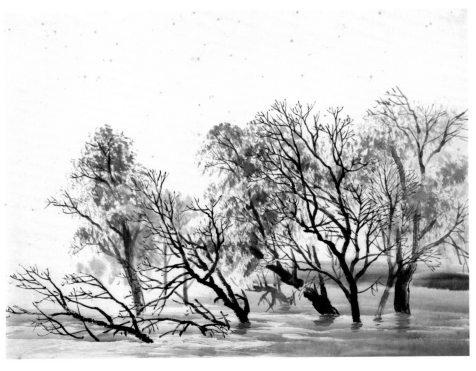

水边树丛，姿态多变，注意远近关系。

注意树枝的疏密变化。

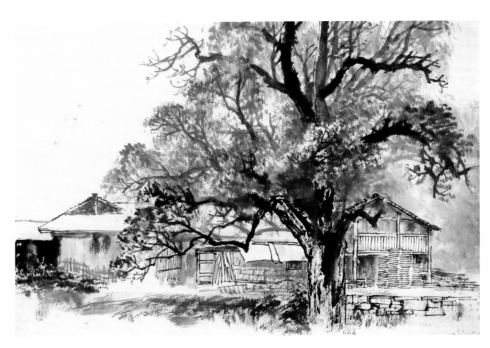

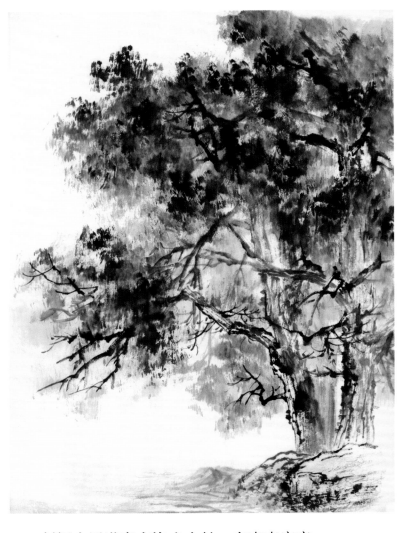

古村旁的大树，生机勃勃，这样的大树不要有太多变化，要表现其繁茂和生命力。

剑阁古蜀道旁有许多古柏，有森森寒意。

5.远树法

　　远处树丛，因为空气和距离的原因，结构模糊，且常常有云雾遮挡。在描绘时用笔不必太清晰，但需肯定，以免弱而无力。原则就是，要有整体感，不要太多细节。

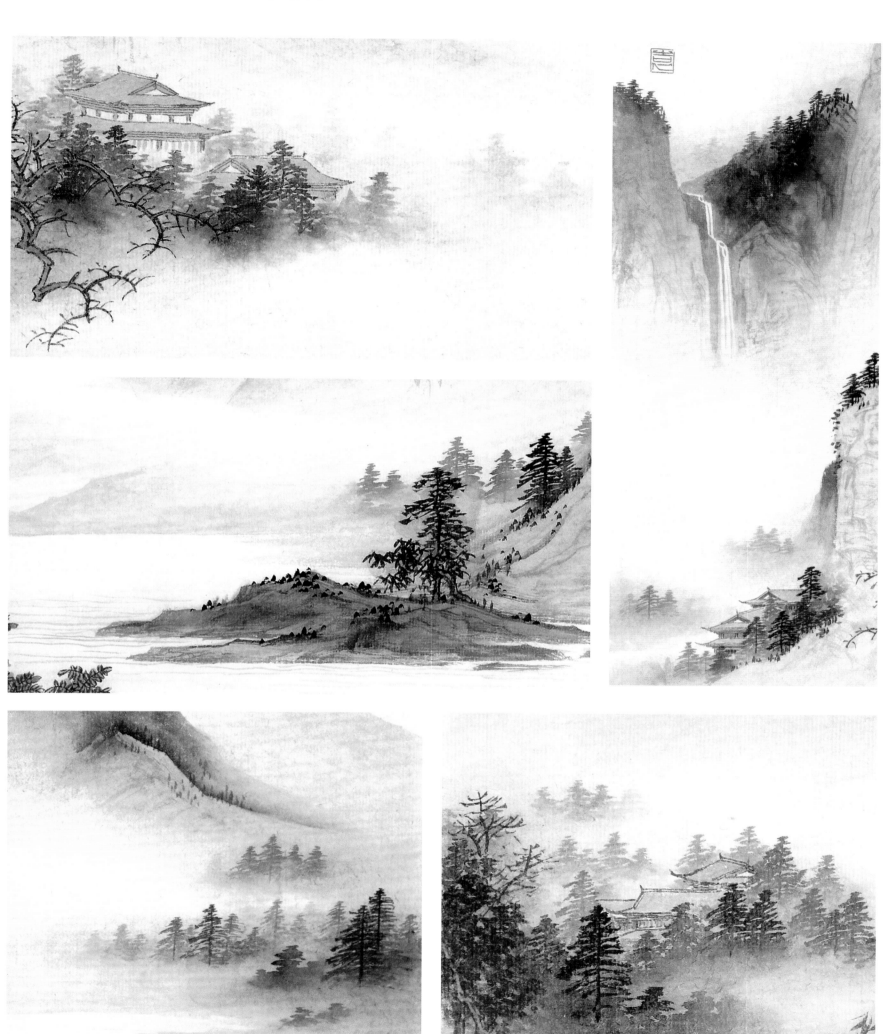

三、山石画法

山石，在山水画里犹如骨骼，以它的坚硬撑起了画面。在表现山石时，轮廓、结构线、转折非常关键。画时心中要有数。然后才是各种皴法的运用。近处的岩石和远处的大山，在画法相同的情况下，造型方式也有区分，原则就是：近观其质，远看其势。

1.山石

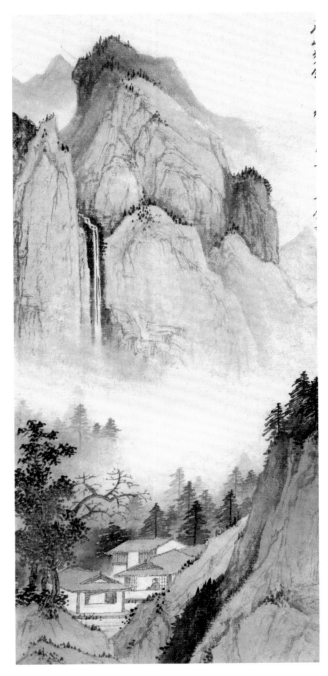

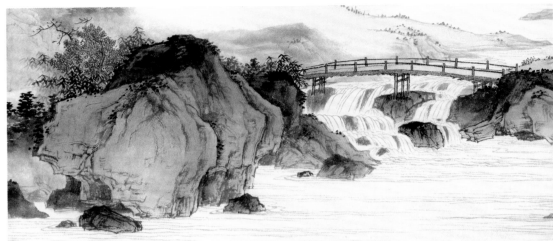

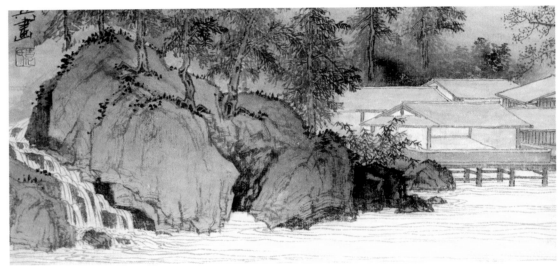

水岸旁的巨石，在表现时一定要有厚度，造型要稳。

高耸的山峰，在画时注意整体造型，然后再求变化。

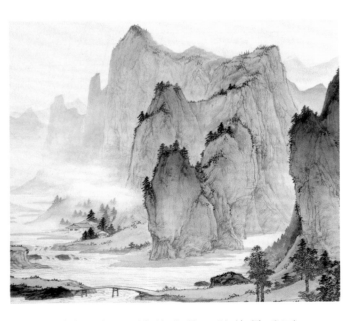

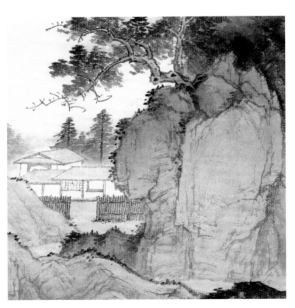

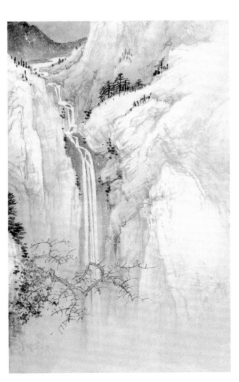

群峰排列，山峰的走势、脉络最重要。

注意岩石结构变化，在整体中分不同的块面。

水口、悬泉，画时注意岩石结构和瀑布依山而下的走势。

2.写生山石

　　为了更清晰地展现岩石的结构，在写生时需对重要的部分进行刻画。而为了画面效果，也会丢弃一部分。

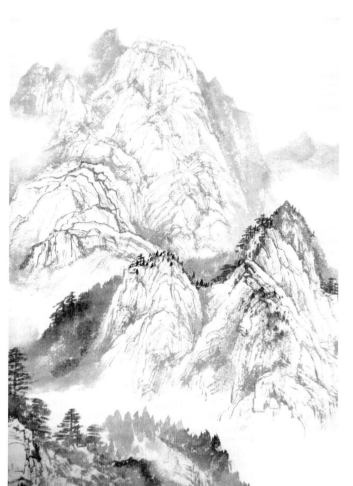

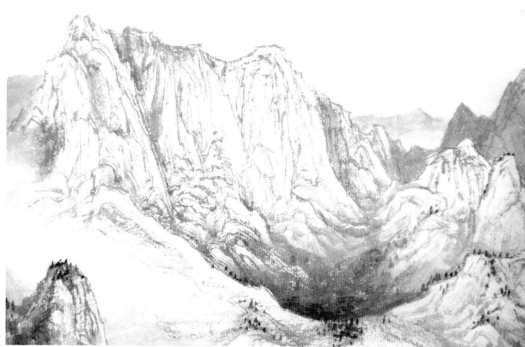

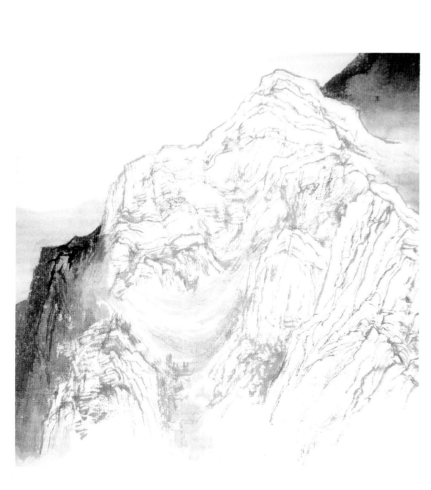

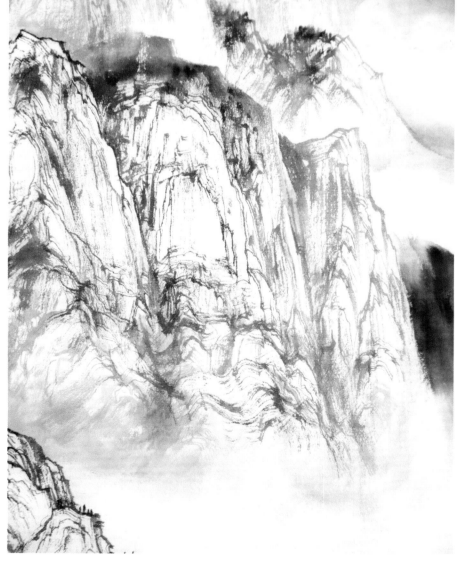

四、写生

写生对于绘画非常重要，不同的画种要求也有所不同。素材的收集、造型的锻炼，都有其目的。但更重要的是通过写生，学习归纳的能力，如何去把纷繁的客观景物提炼成想要的素材。如何让客观景物在画面里处于一个好的位置，这就和我们前面讲的构图发生关系了。

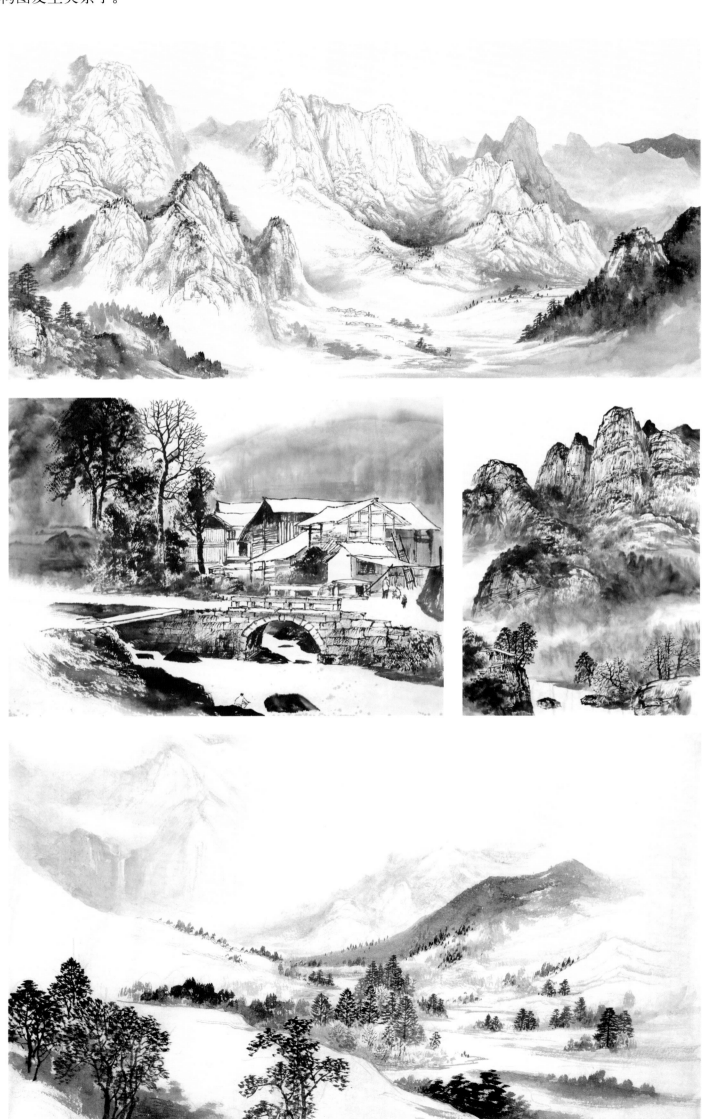

五、创作

中国山水画，是最具有东方精神的画种。郭熙在《林泉高致》中言："君子之所以爱夫山水者，其旨安在？丘园，养素所常处也；泉石，啸傲所常乐也；渔樵，隐逸所常适也；猿鹤，飞鸣所常亲也。尘嚣缰锁，此人情所常厌也。烟霞仙圣，此人情所常愿而不得见也。"可见山水画不只是在画风景，它寄托了我们对诗的向往，对宇宙的想象，对林泉的追寻。

1.春山访友

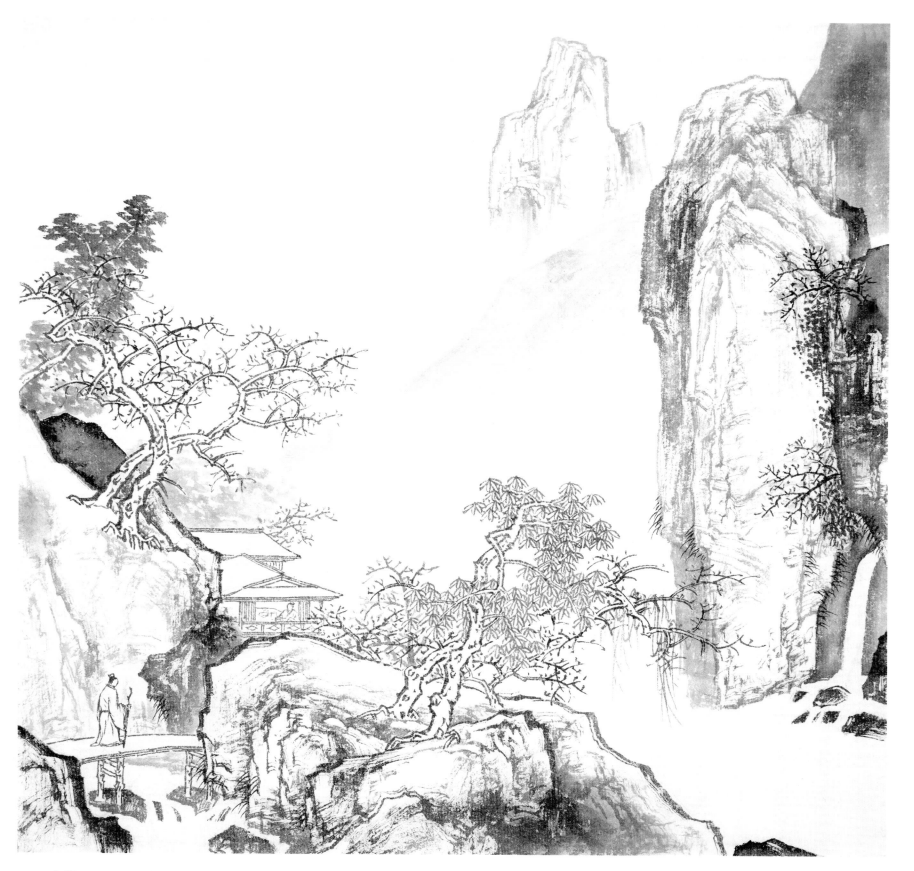

步骤一 此幅作品构图取对角，近处岩石树木居左下角，山岩居右上角。构图较险。树木、山石用笔较方硬。

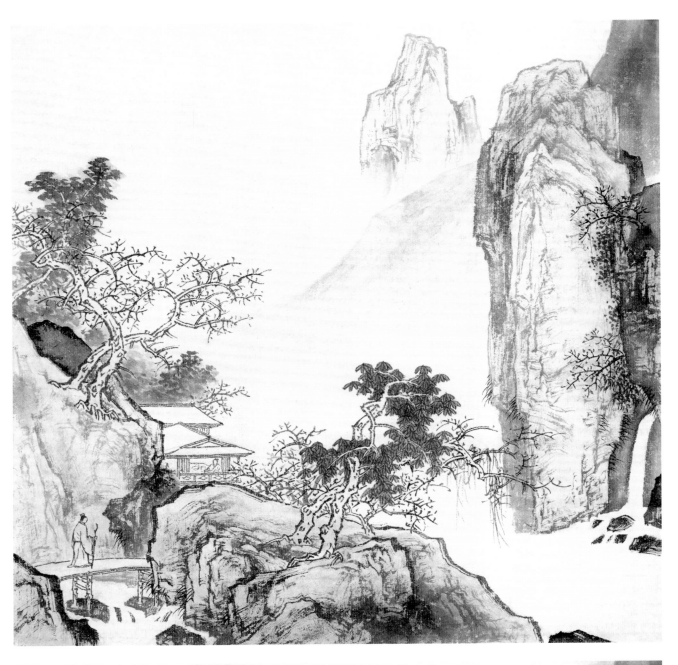

步骤二 用汁绿（花青加藤黄）加少许墨点染夹叶。以淡赭石罩染所有山石。

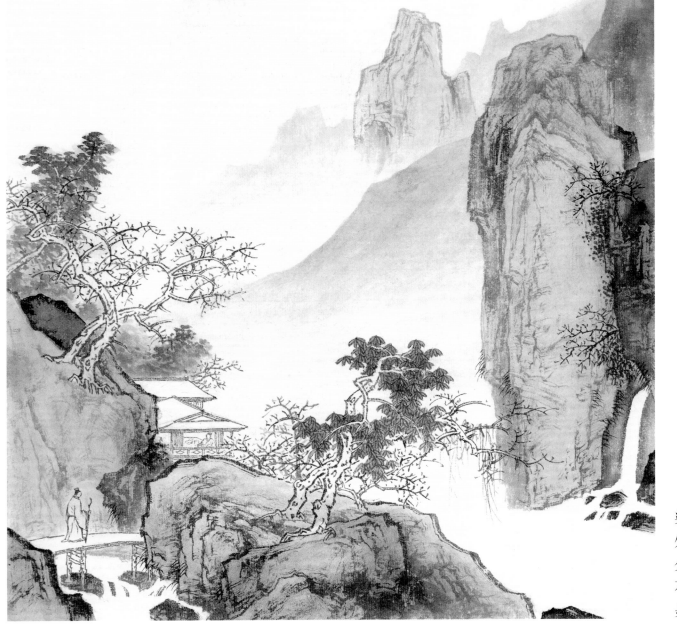

步骤三 以赭石加墨分染岩石。然后用淡墨罩染近处岩石，淡石绿加少许藤黄分染右边和中间山石。左边岩石用花青加墨罩染。然后用淡墨加花青，大笔画远山。

16

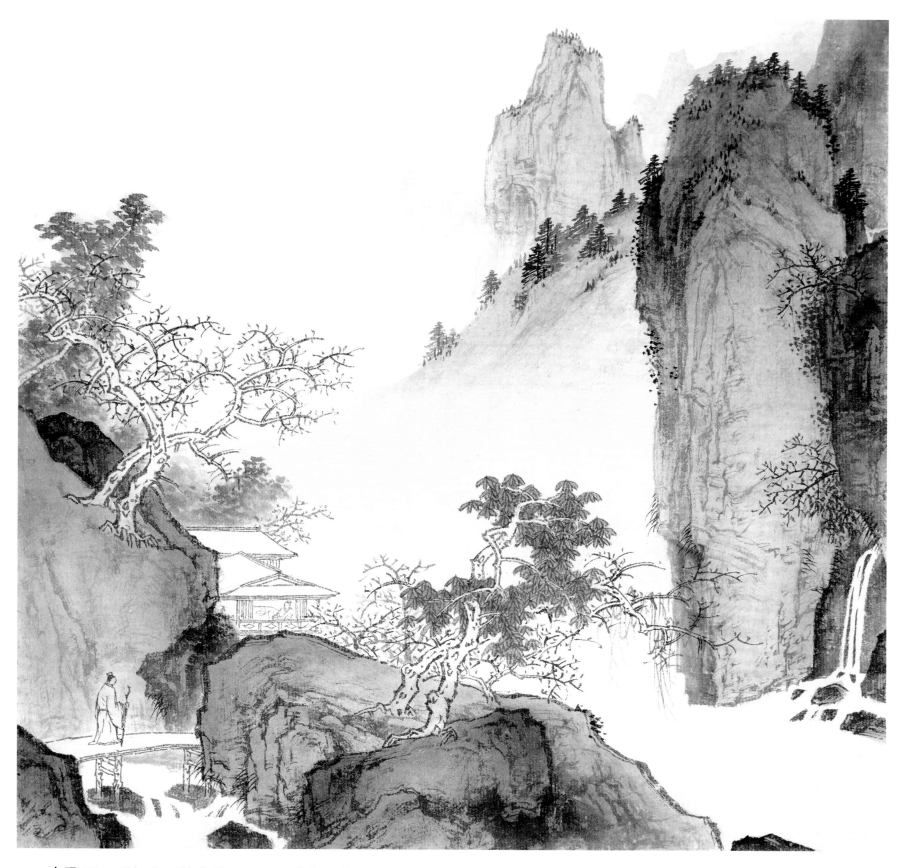

步骤四 重复上面的步骤，一层层薄染，使其厚重。再用浓、淡墨相间画远处树丛。远处山间雾气以赭石烘染。

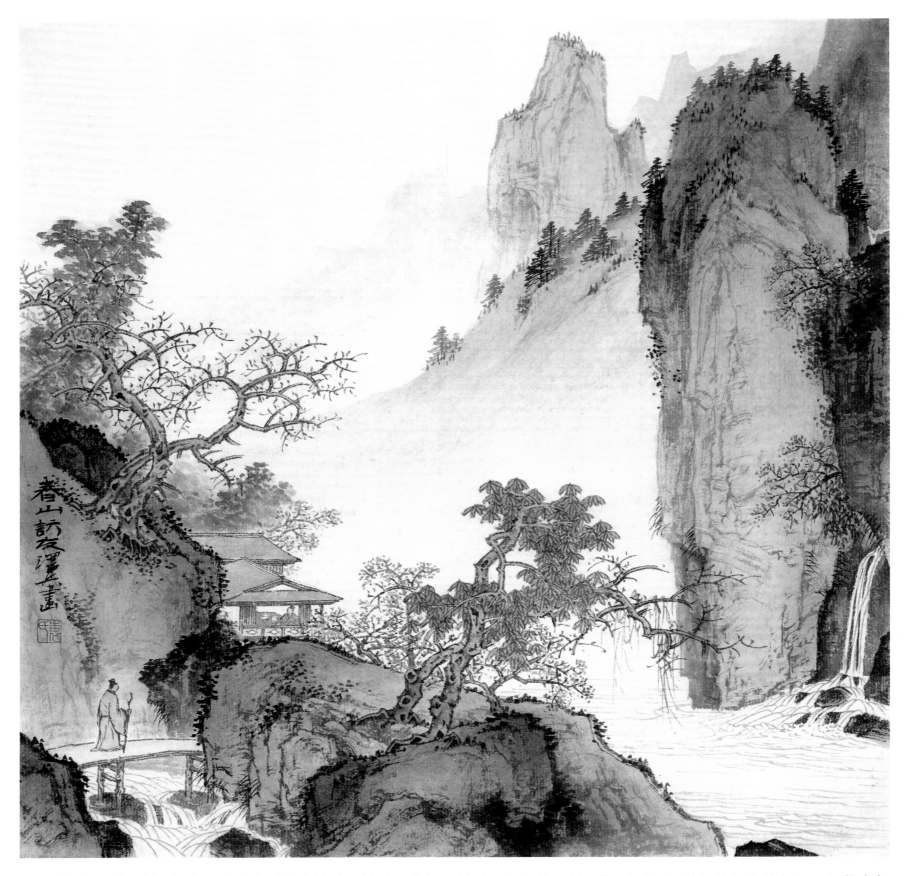

步骤五 用浓墨点苔。再以赭石分染树干、桥梁、房屋，树干注意结构。然后以赭石、花青加墨染人物衣服。用花青加墨罩染屋顶。后用白粉调曙红点染春花。用淡墨勾勒水纹。最后题款、用印，完成。

2.春山探幽图

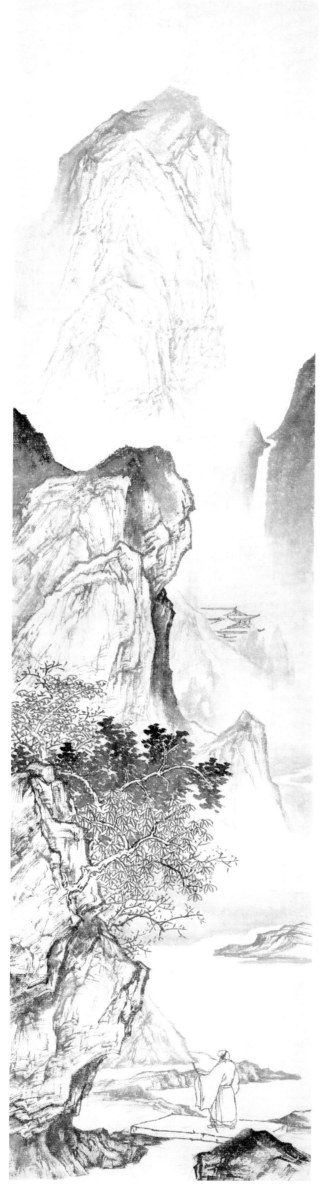

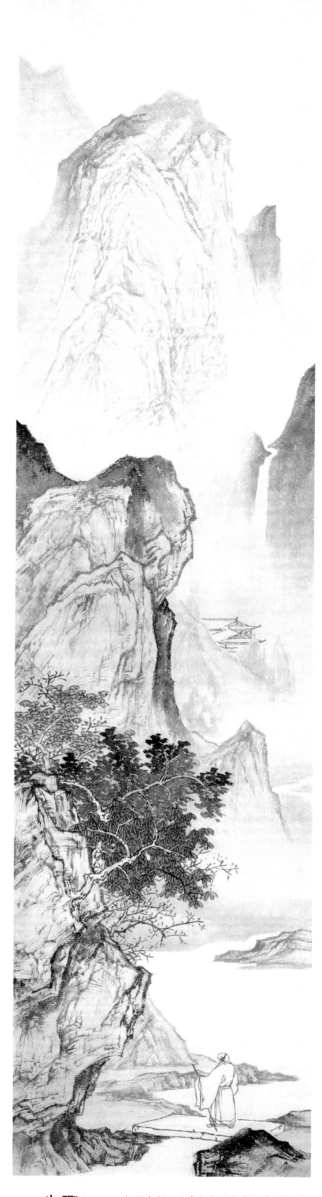

步骤一 春山，万物萌动，山花竞放。此幅构图为三叠高远法，用笔轻快，墨色柔和。设色要表现出生机勃勃的感觉。

步骤二 分别以三绿和汁绿点染夹叶。用赭石罩染岩石，淡墨画出远山。

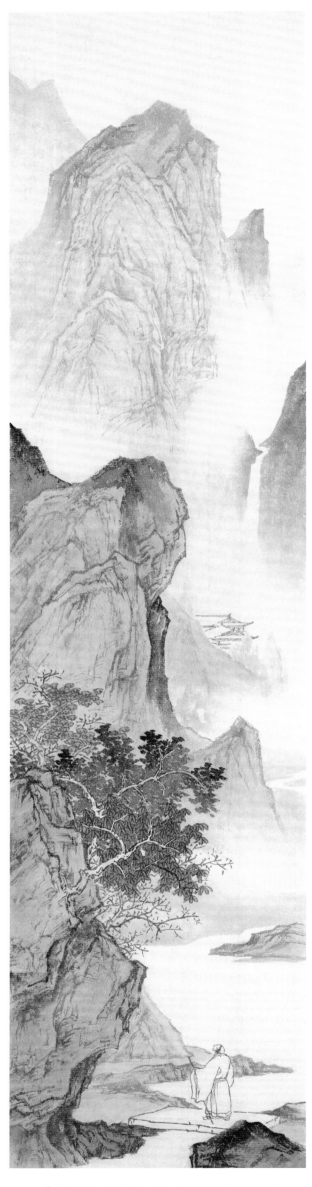

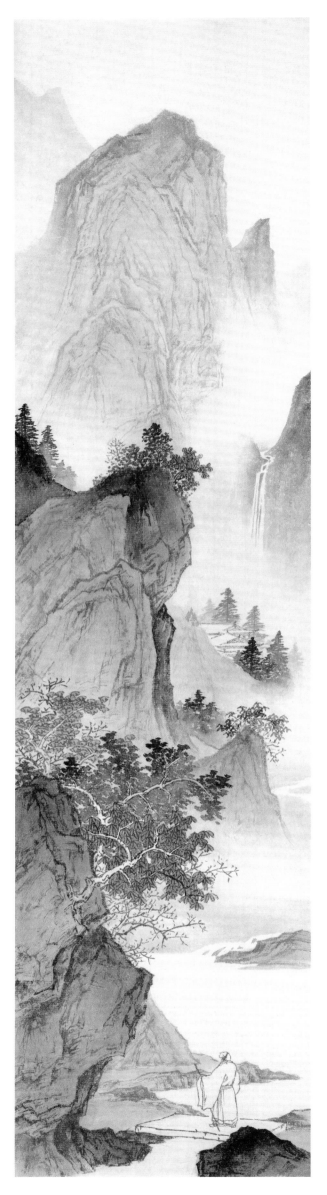

步骤三 用赭石分染远处岩石和远处高山。后用淡墨罩染近处岩石。再以石绿罩染远处山石，渐远渐淡。路面用淡石绿罩染。

步骤四 继续以淡墨罩染近处岩石，使其厚重。用石绿分染山头，注意层次。再以浓淡相间的墨色画出远处树丛。

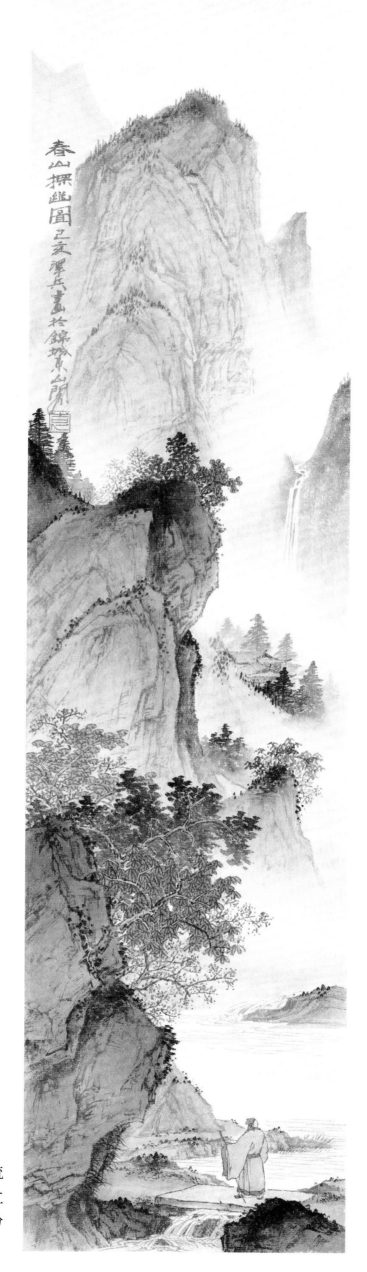

步骤五 用浓墨点苔，注意苔点的疏密变化。用赭石加墨染石板桥以及建筑立面。以花青加墨罩染人物衣物。然后用白粉调曙红点染桃花。最后题款、盖章，完成。

3. 寒江轻雾

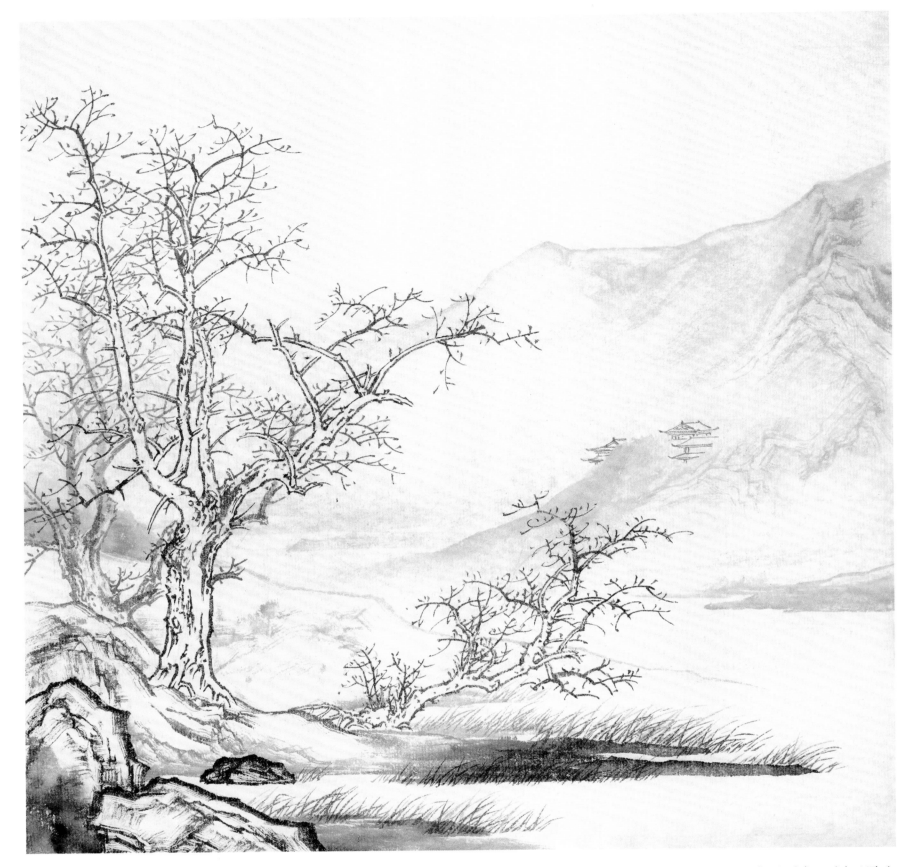

　　步骤一　此幅作品表现了初冬江上的小景，天轻寒，木叶落。用笔线条居多，江边几棵大树是主要表现对象，刻画需多些。远处山坡墨色要清淡，有雾中之感。

步骤二 以淡赭石罩染近处石头和坡岸。远处山坡同样以淡赭石罩染。

步骤三 以赭石分染岩石、山坡，使其厚重。

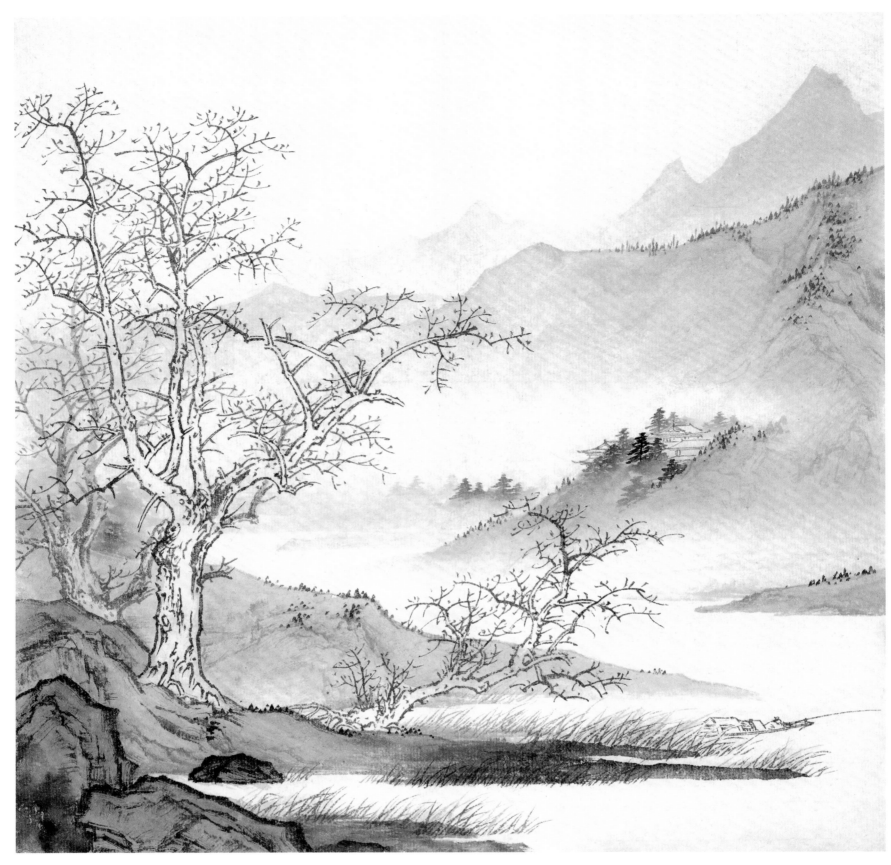

步骤四　用淡墨罩染近处山石。再以花青加墨罩染山坡。远处山坡以淡石青罩染，用色需浅淡，以表现空气感。再以浓淡交错的笔法画出远处树丛。远山用淡花青调墨以大笔画出。

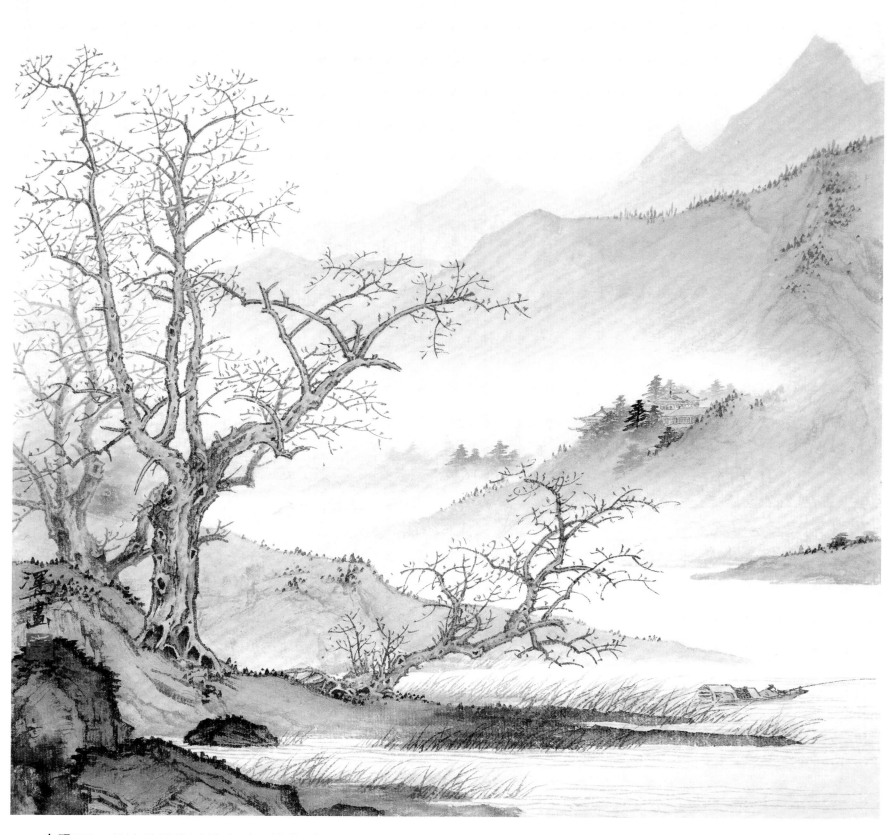

步骤五 以淡墨罩染近处岩石，使其厚重。后用浓墨点苔。再用赭石分染树干、小船以及远处建筑立面。近处大树表现其苍老的质感。人物和房顶用花青加墨罩染。最后题款、用印，完成。

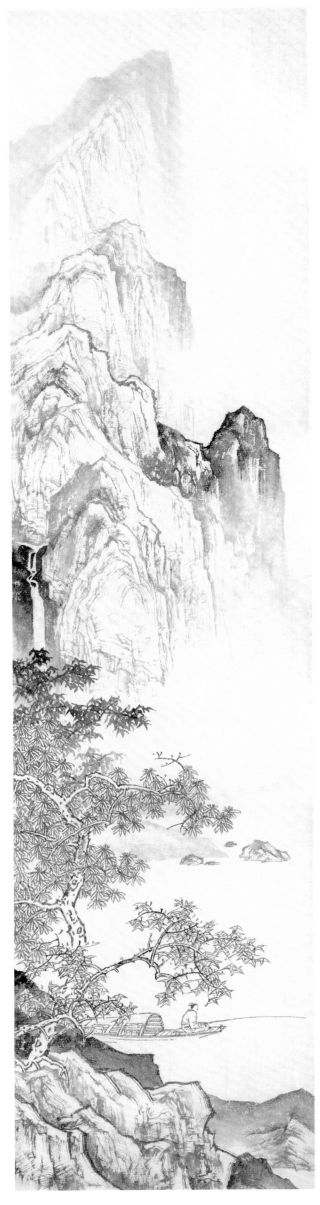

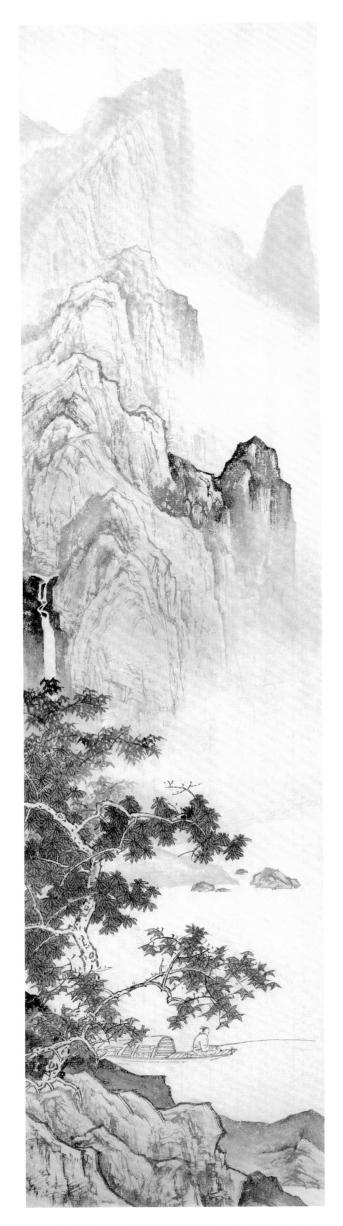

步骤一 秋日江上，天净风清。此画要把握一个"清"字。用笔、用墨、设色，都要以此为准。

步骤二 以淡赭石罩染岩石和远处山体，再用花青调墨画出远山。近处枫树施以朱砂，再用汁绿罩染夹叶。

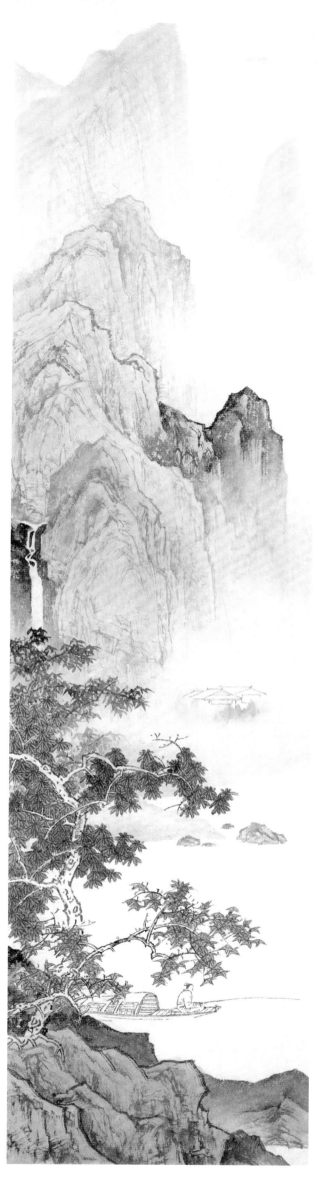 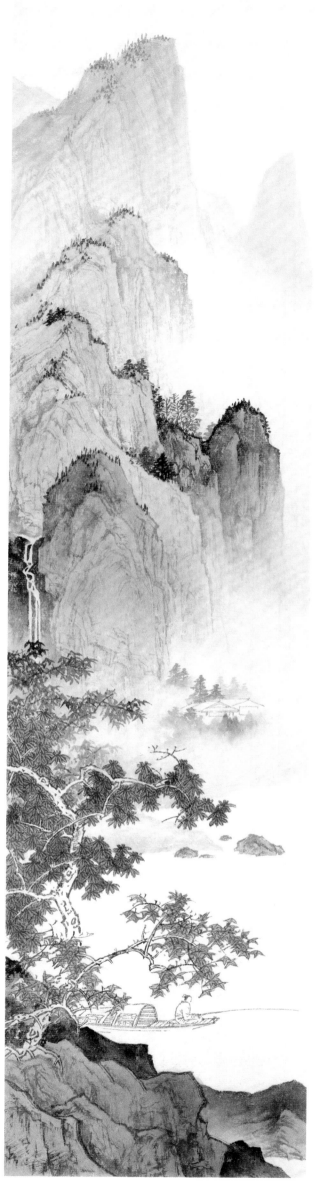

　　步骤三　用赭石分染近处岩石和远处山石。用淡墨点出远处树丛和房屋。

　　步骤四　用淡墨加石青罩染近处岩石。用淡石青分层罩染远处山石。再以浓淡相间的墨色画出远处树木。

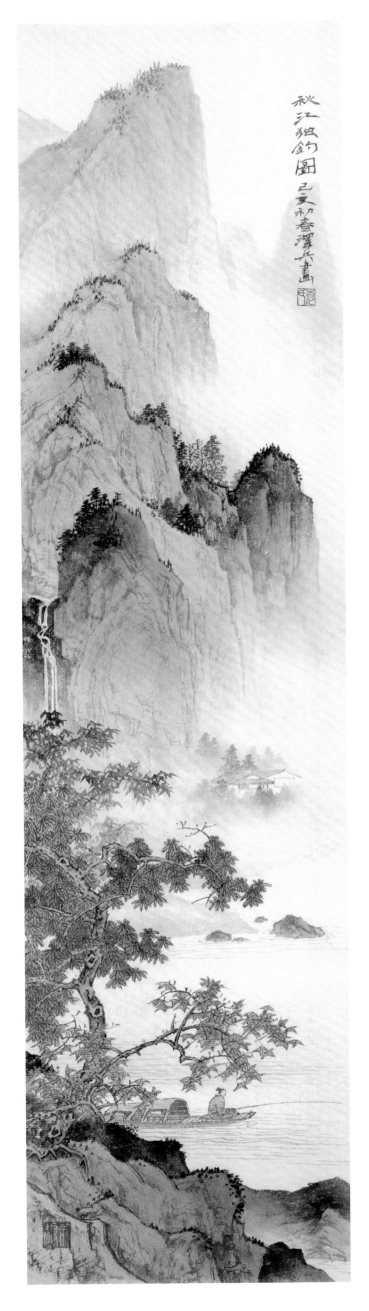

步骤五　用浓墨点苔，使其更加苍润。再以赭石分染树干。以赭石加墨染小船及房屋。人物衣服用花青加墨罩染。后以淡墨勾水纹。最后题款、用印，完成。

5.山寺初秋

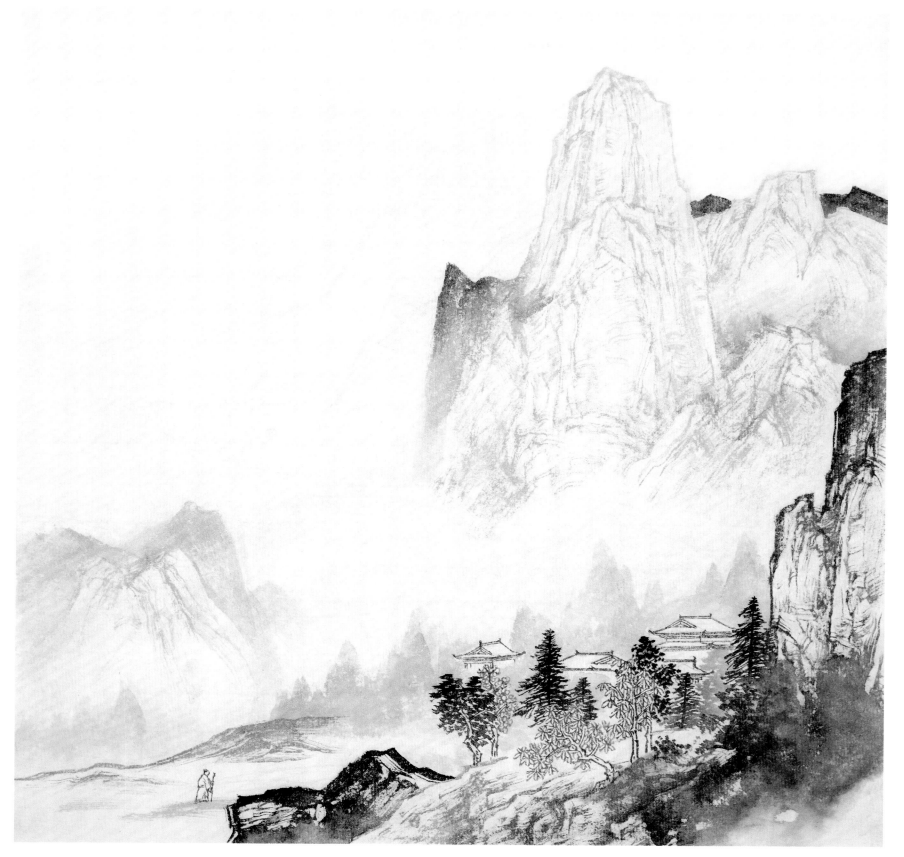

步骤一　此幅作品表现了陡峭、挺拔的石山。构图简洁，近处树木、建筑、山坡等都压得很低，就是为了衬托山的高大挺拔。用笔以方硬为主。

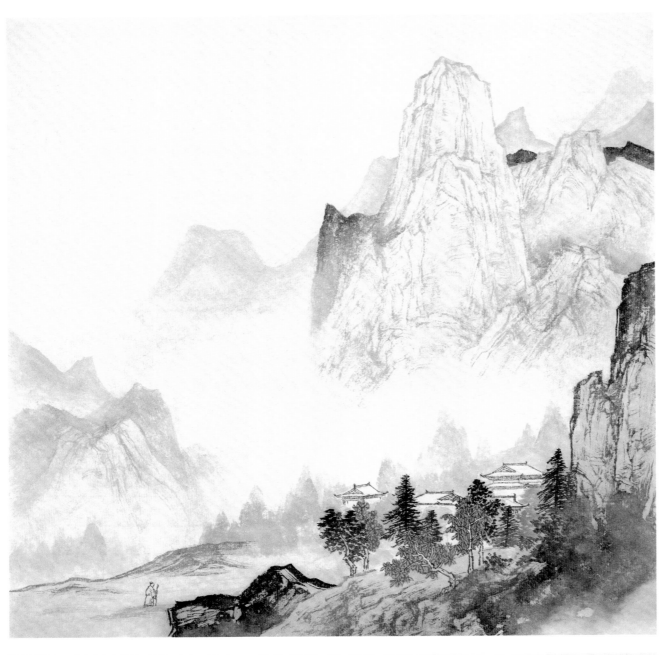

步骤二 分别用石青、石绿、朱砂点染近处夹叶。再用淡赭石罩染山坡及岩石。然后用淡花青调墨，大笔画远山。

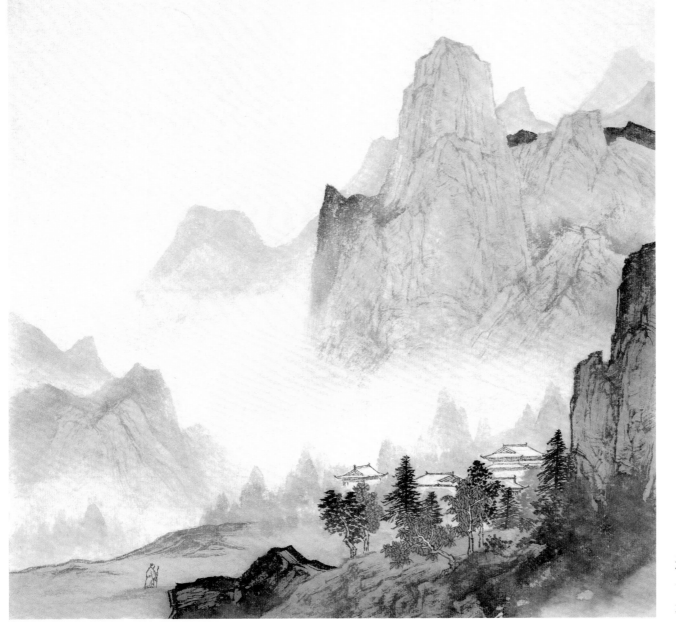

步骤三 用淡石绿罩染近处山坡，使画面更有生气。再以赭石分染岩石，使其有厚重的体积感。

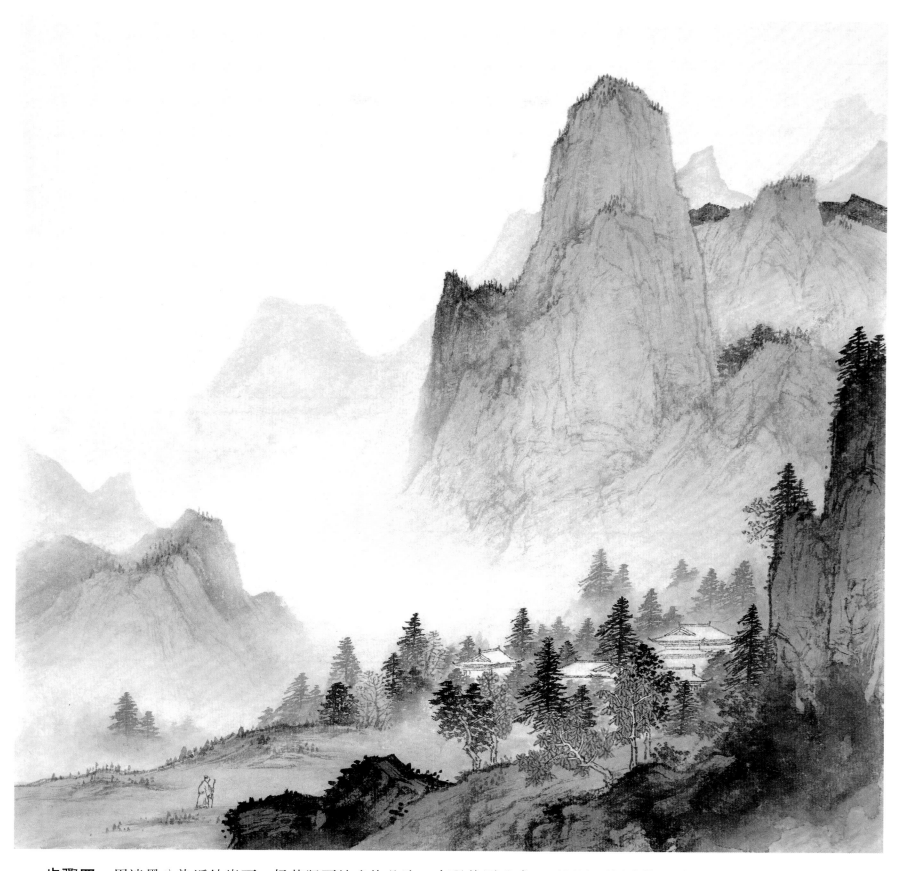

步骤四 用淡墨分染近处岩石，择其紧要处多染几遍，表现其厚重感。再用淡石绿分染近处山坡，石青分染岩石山的山头，注意区分浓淡和远近层次。以浓、淡墨相间画远树，画时注意层次变化。

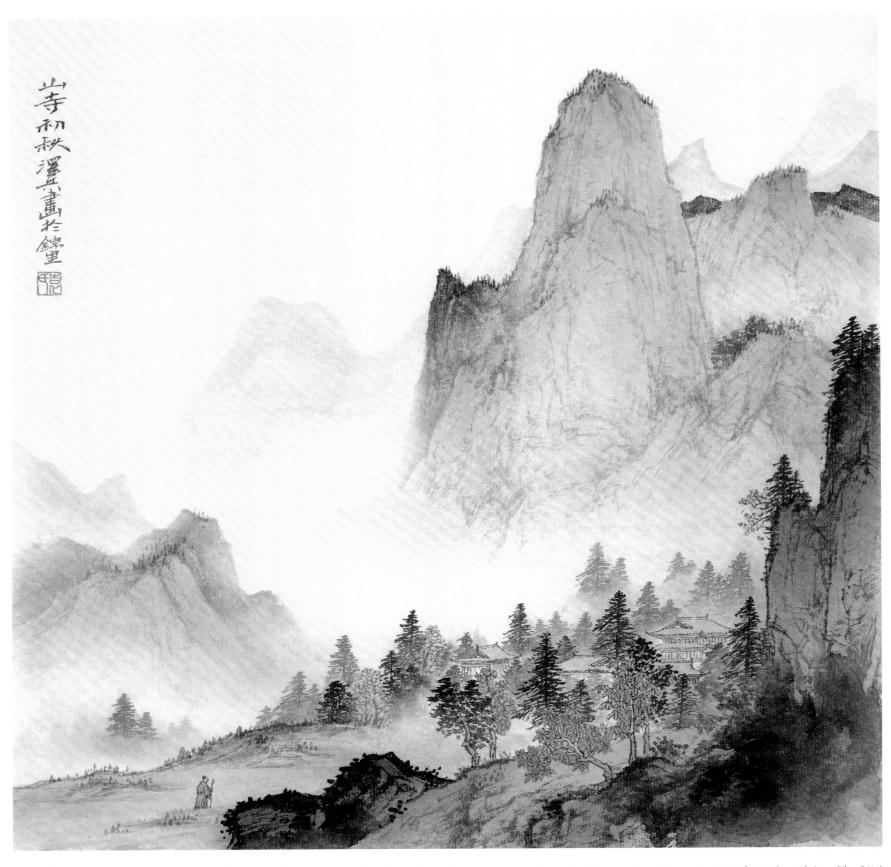

步骤五 用赭石和花青烘染山间雾气。再以赭石染建筑立面，花青加墨染房顶和人物衣服。然后用朱砂点红树。最后题款、用印，完成。

6.晚秋

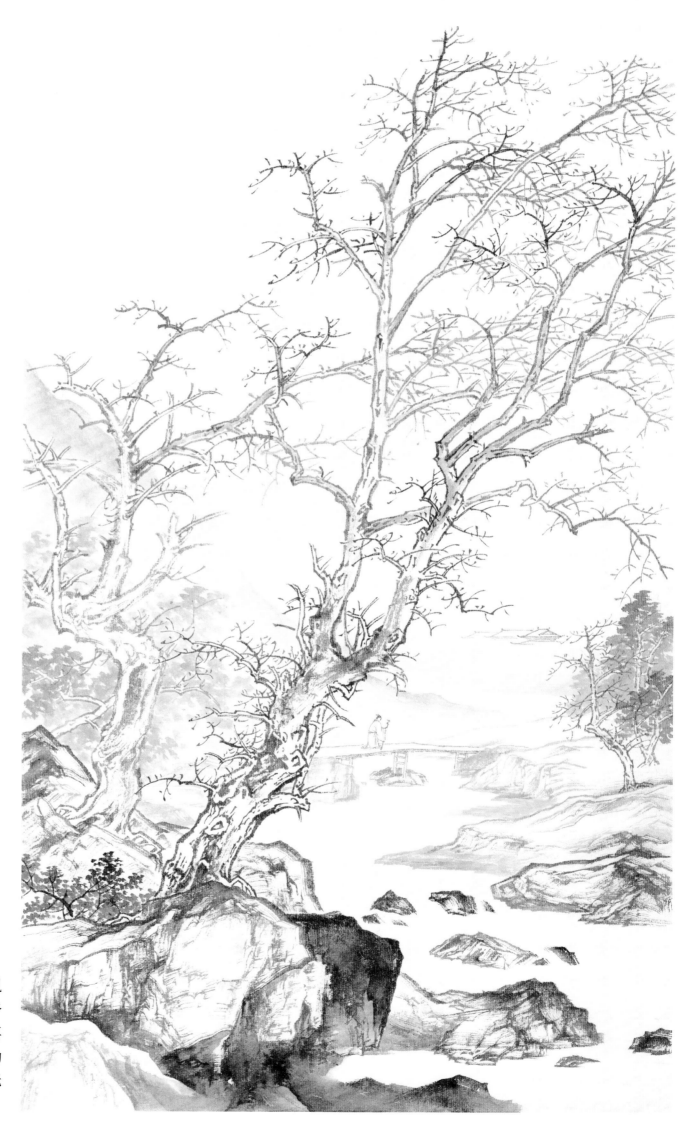

步骤一 此幅作品表现了山间寒秋，木叶尽落，野水横流，荒寒之境。用笔要硬、枯。岩石纹理毕现。构图采用对角，突出树木的苍老和高大。

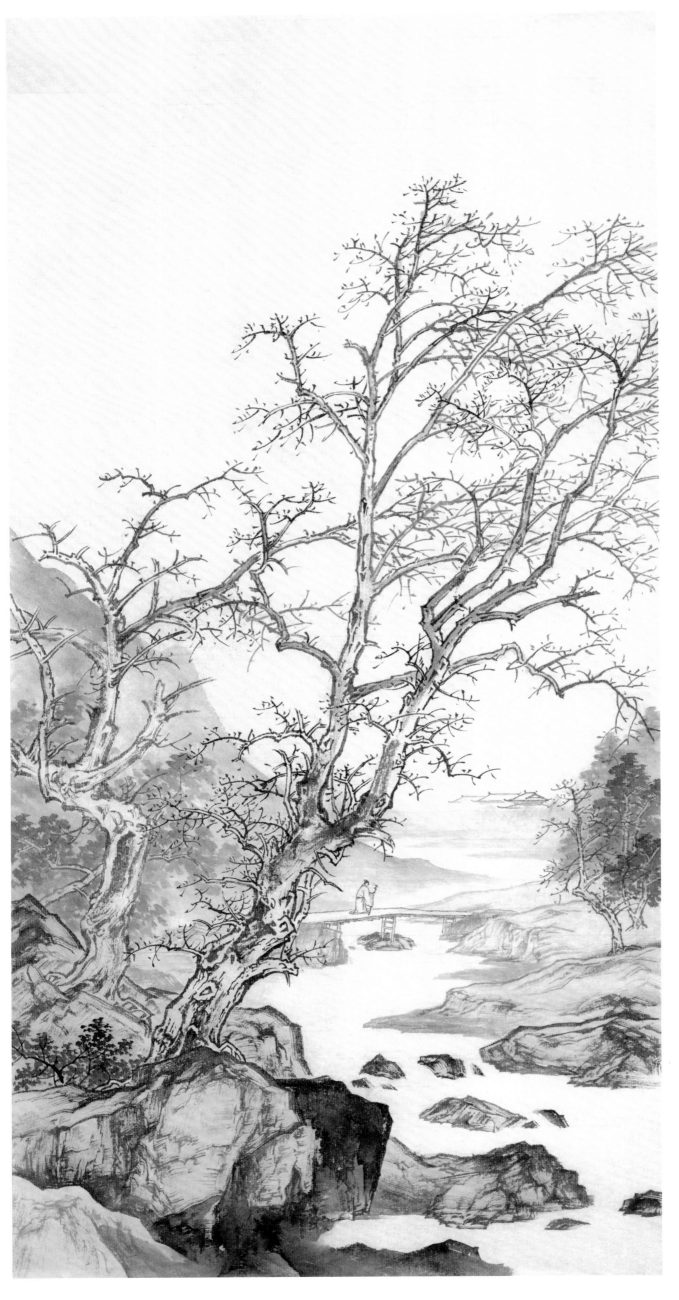

步骤二 用淡赭石罩染
岩石和山坡。

34

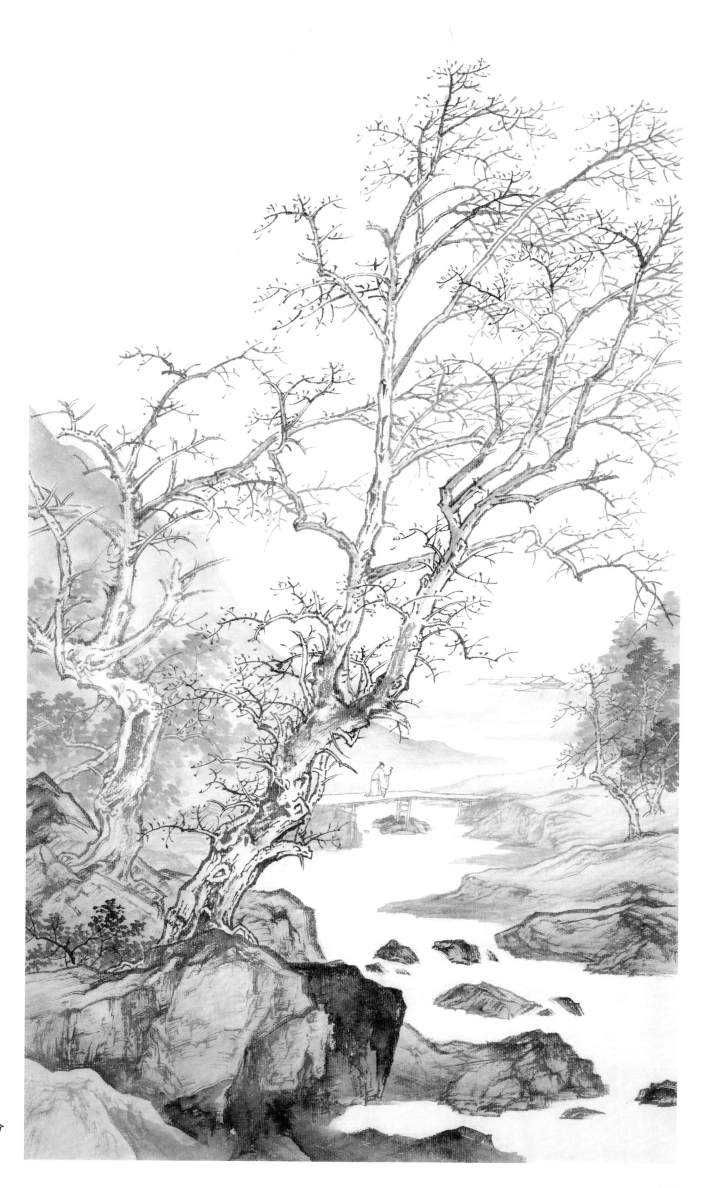

步骤三 继续用赭石分染岩石及山坡。

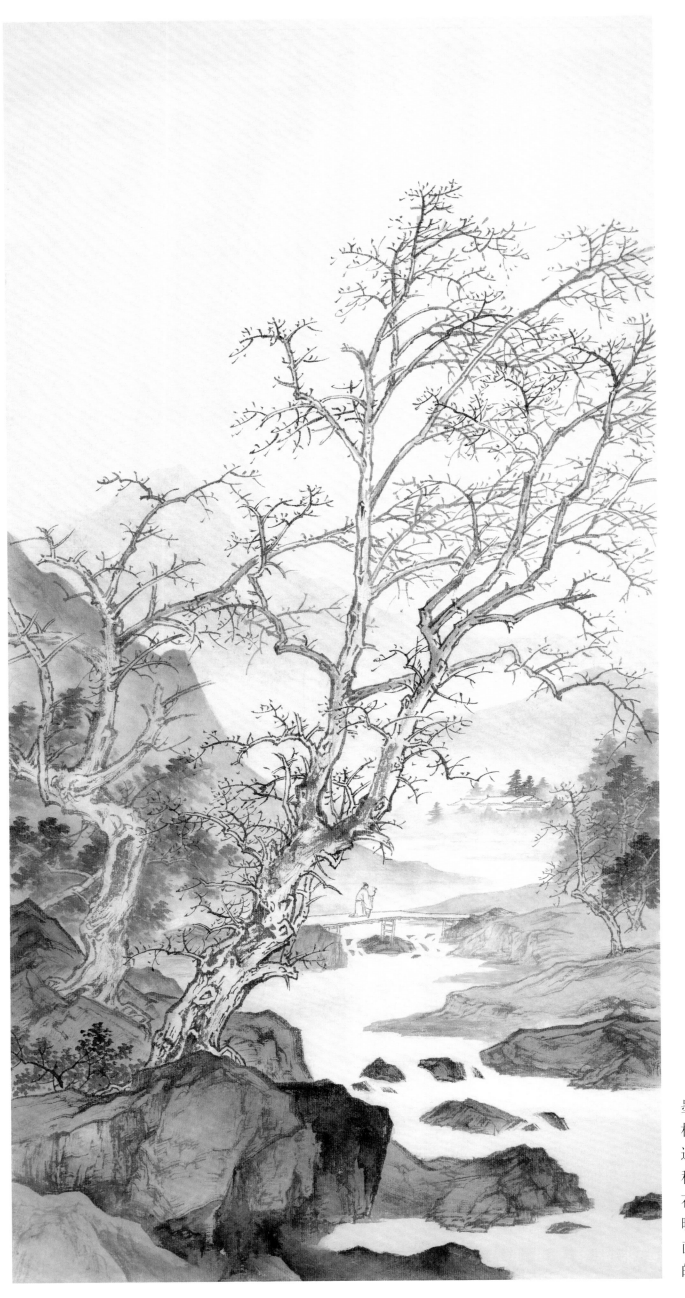

步骤四 用酞青蓝调墨罩染近处岩石，要点在于根据岩石的阴阳向背关系来进行渲染，以表现岩石的体积。右边坡岸用石绿加少许花青罩染，以使画面有些许暖意。再以花青加墨大笔画出远山，画时留意远山的层次。

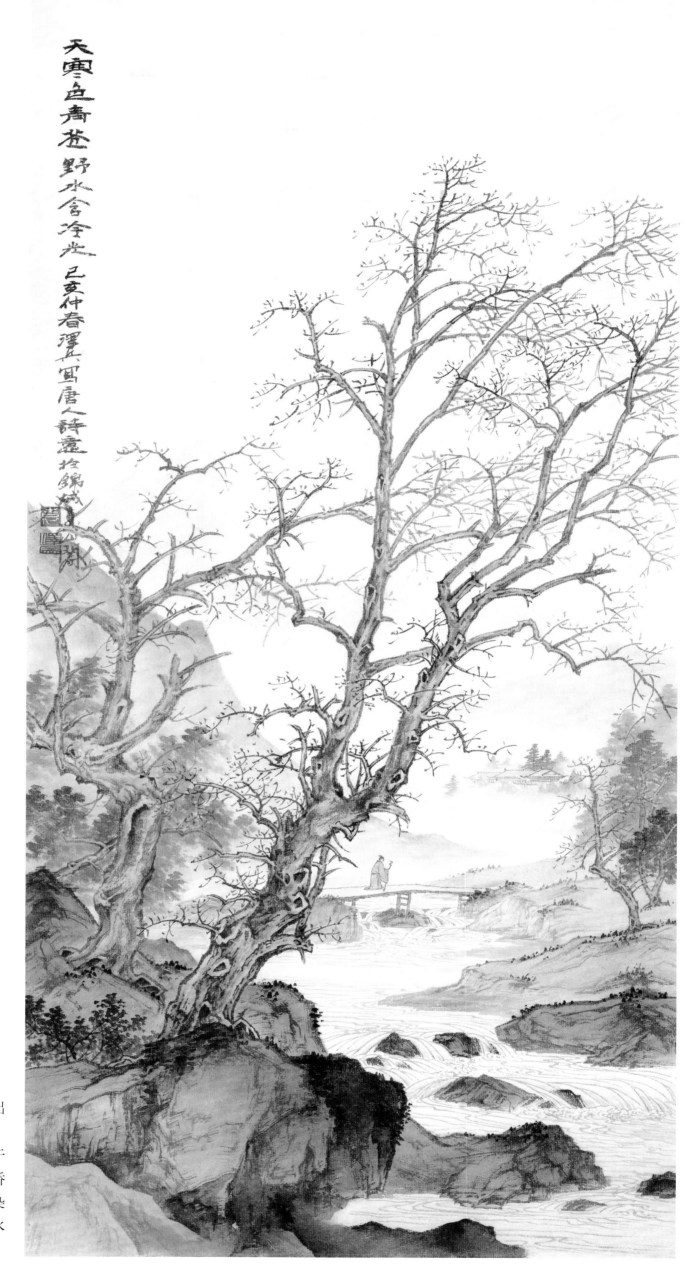

步骤五 用浓墨点出苔点。再以赭石分染树干，表现其苍老的质感以及树干纹理的变化。然后再染出桥梁及远处房屋。用朱砂罩染人物衣服。而后用淡墨勾水纹。最后题款、用印，完成。

六、作品欣赏

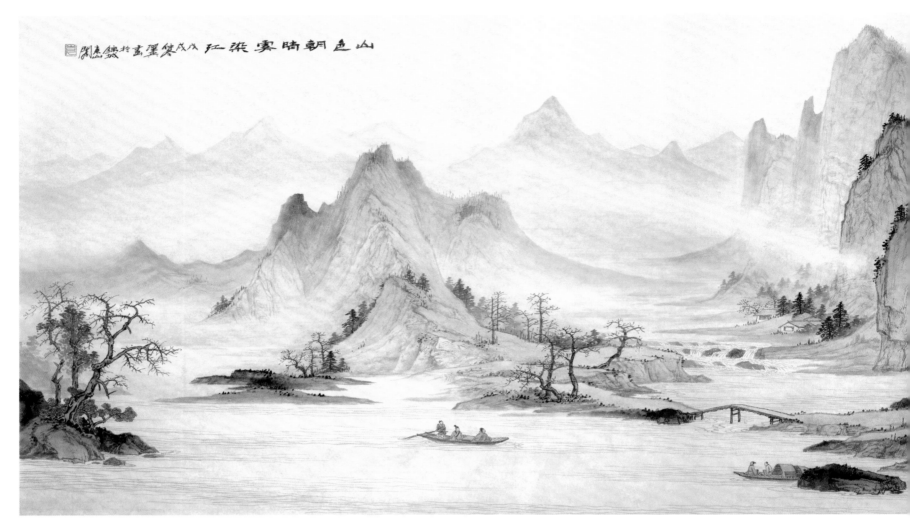

山色朝晴

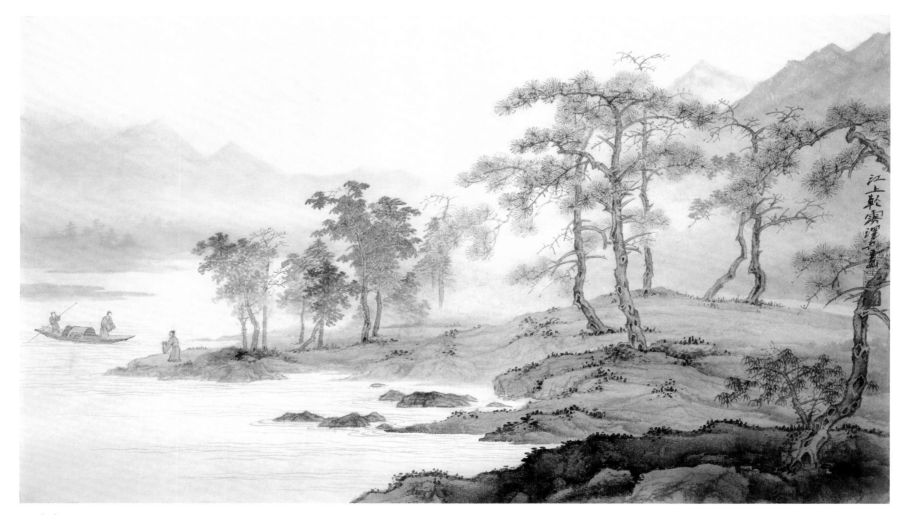

江上轻雾

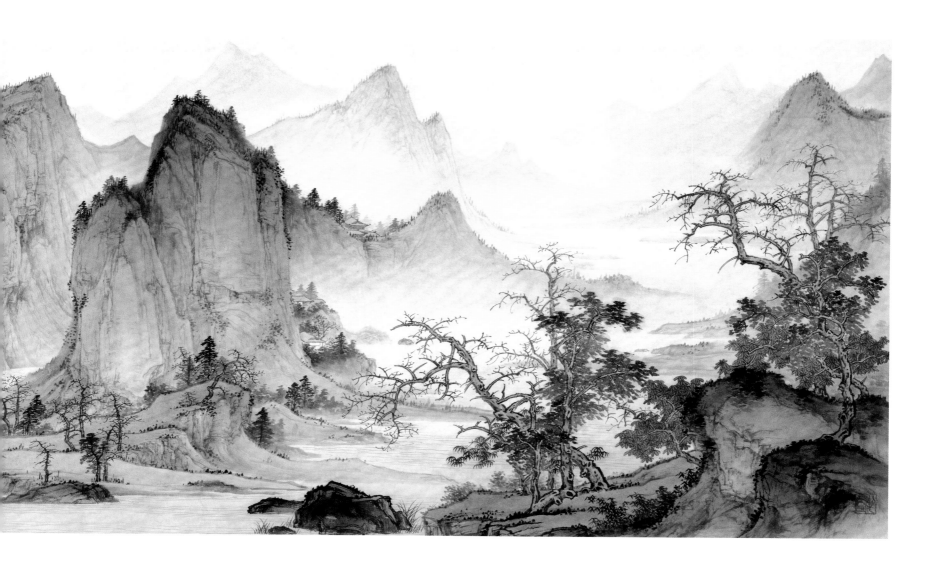

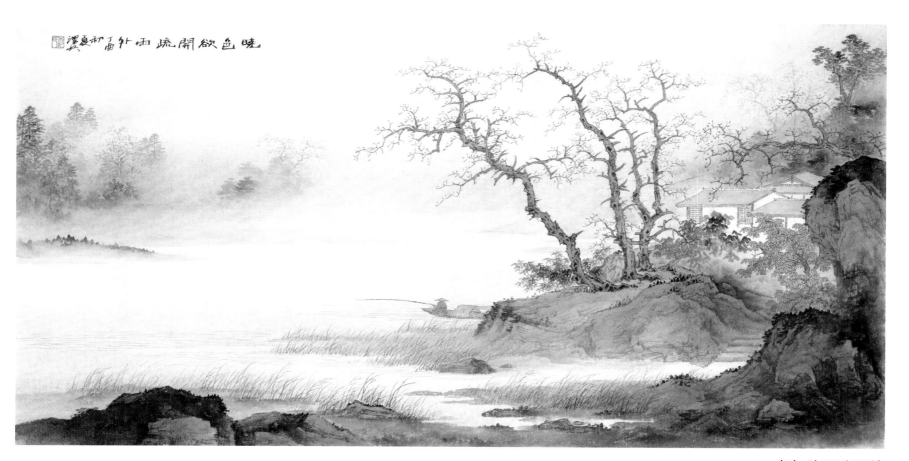

晓色欲开疏雨外

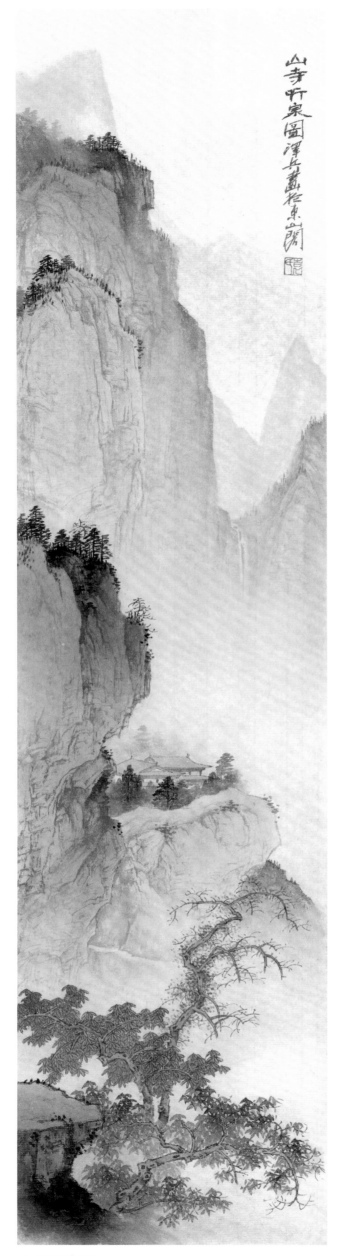

山寺听泉图

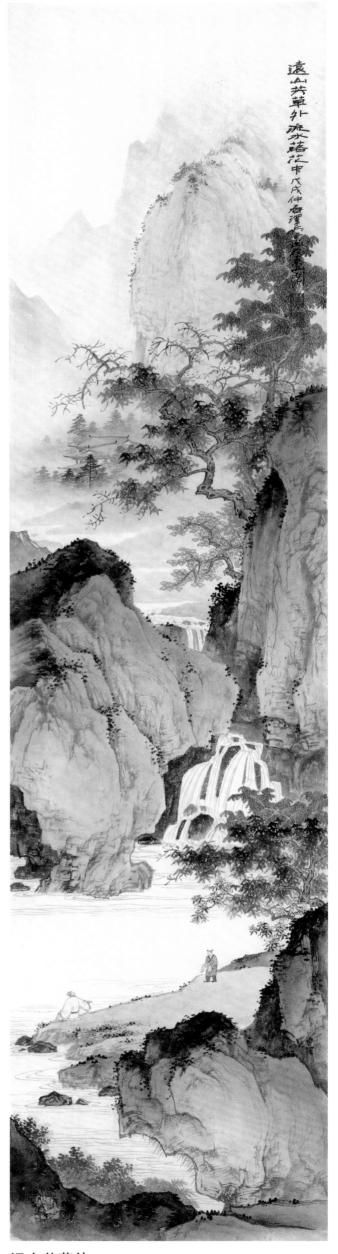

远山芳草外

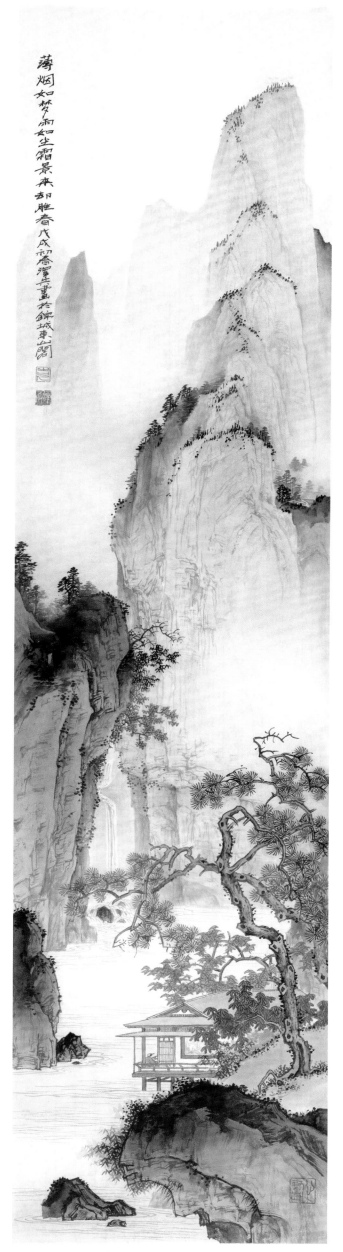

薄烟如梦雨如尘霜景�`[^*]`却胜春 代戊和`[^*]`拳岩画于锦城东山阁

霜景胜春

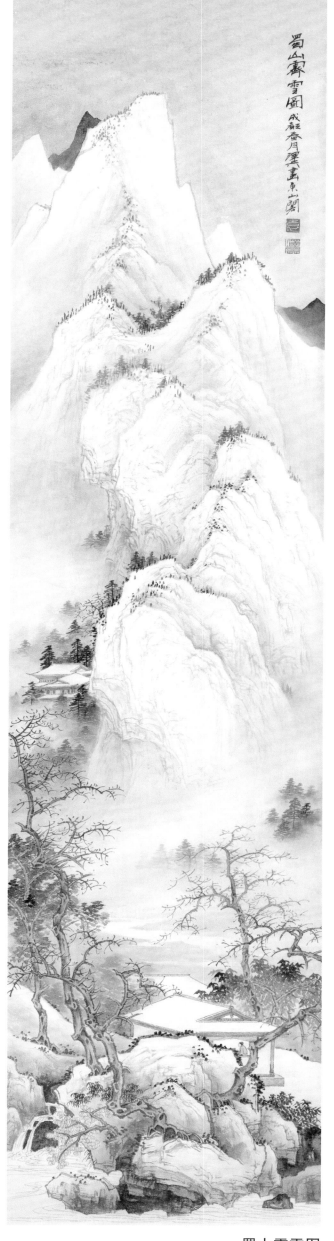

蜀山霁雪图 戊戌春月`[^*]`拳画于东山阁

蜀山霁雪图

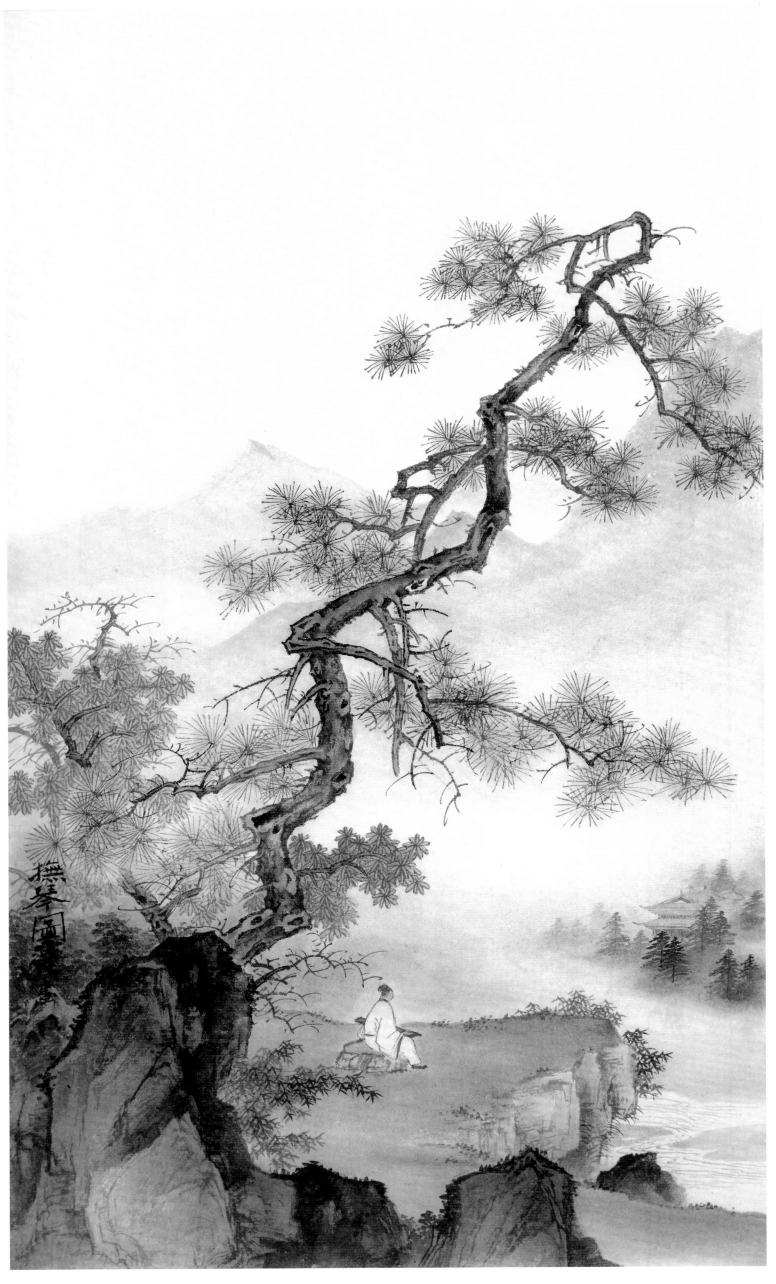

抚琴图

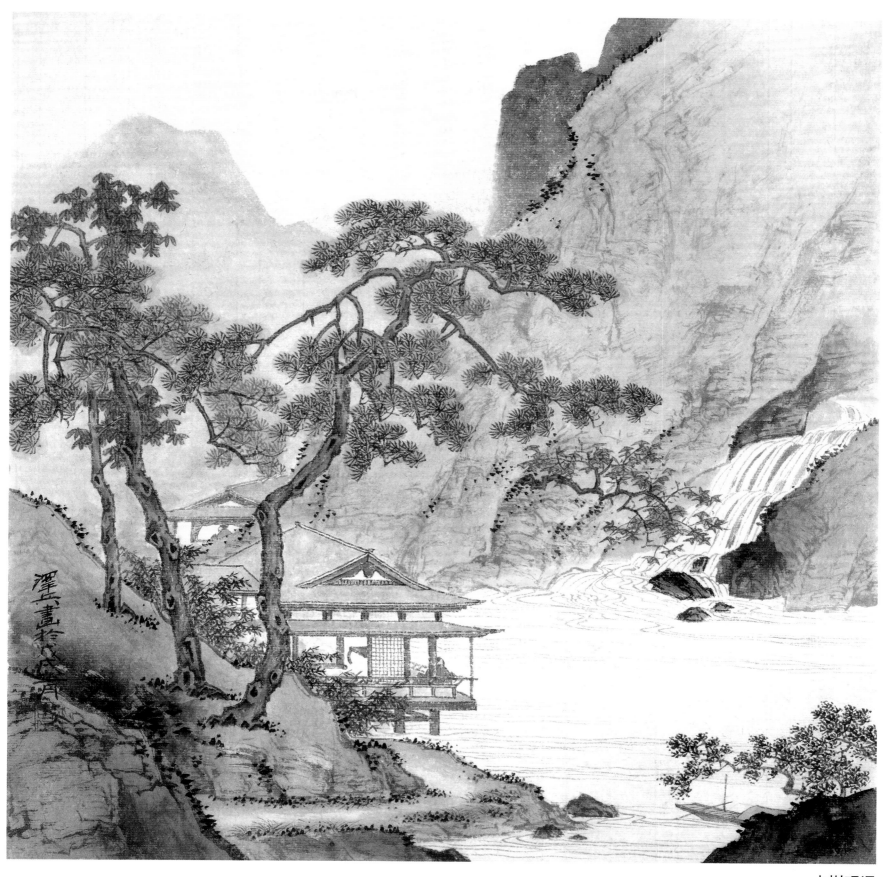

水榭观瀑

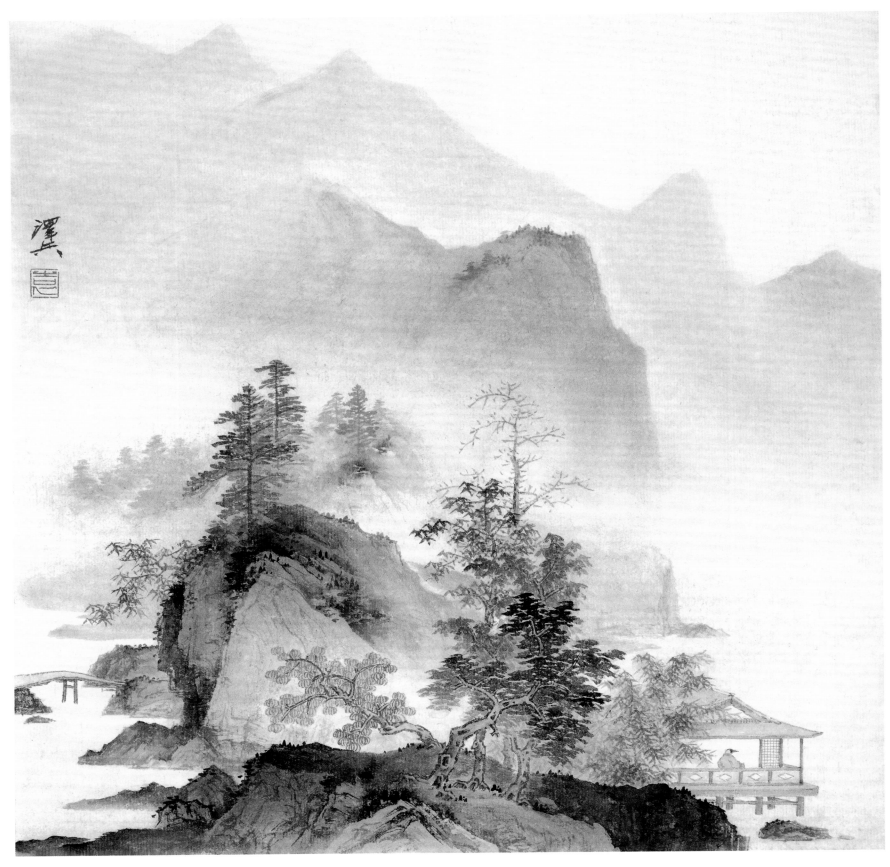

晨光